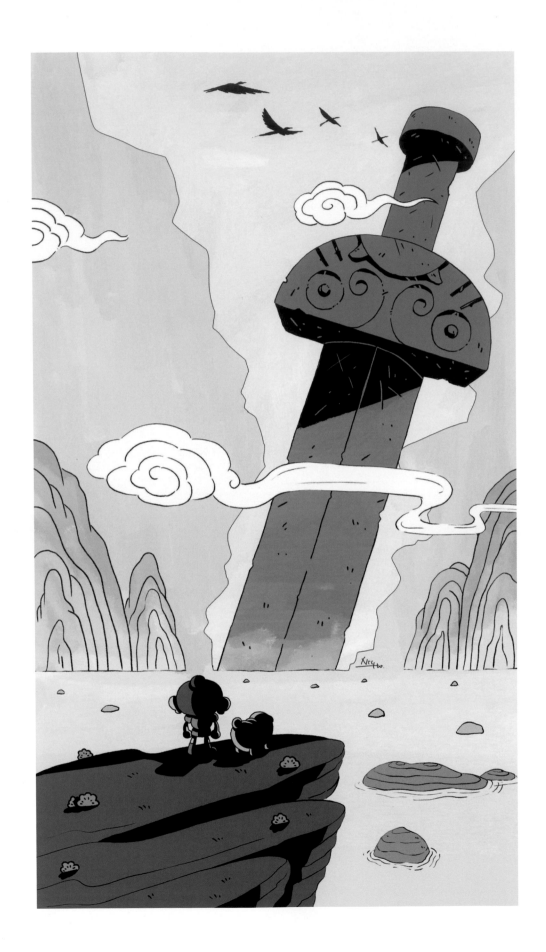

何歷 著

山海歷險
泥人村

VOLUME 0

自完成《山海歷險—泥人村》動畫後，最常被問的問題是「何時有第二集？」。
我都想知呀！不過知道大家對《山海歷險》會有期待，其實是很大的鼓勵和繼續
創作的動力。現實是製作動畫的成本高而且製作時間長，所以除了需要耐性還是需
要耐性。但耐性終有日會殆盡，熱情終會減卻，不過《山海歷險》的創作是不會
停止的，只是在於以甚麼形式和大家見面。

本書設定為 Volume 0，對我來說它就是正式進入漫畫世界前的作品，也就是回到
《山海歷險》的起點，由動畫故事改編漫畫。說到《山海歷險》動畫，不得不提和
我並肩作戰的優秀創作成員，沒有他們就沒有《山海》。而這次漫畫創作，也是
由創作動畫的主要成員，每人負責一個章節而完成的。大家可以看到各人的風格各
有特色，而透過故事環環相扣。希望讀者可以從中找到樂趣！

除了漫畫外，本書加插了《山海歷險—泥人村》動畫的設計草圖，未看動畫的朋
友可以掃封底的QR code前往觀看。亦要感謝各方好友的贈圖，多謝各位！

何歷
二零二一年六月十六日

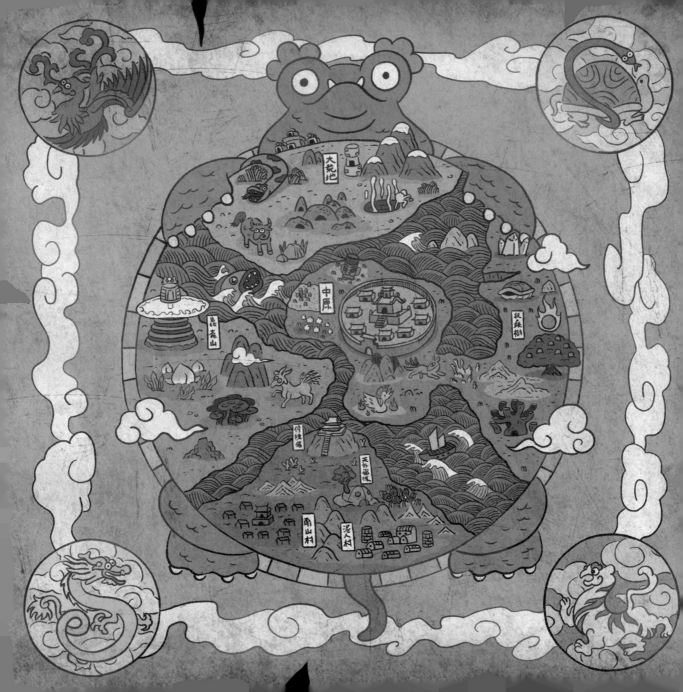

漫畫

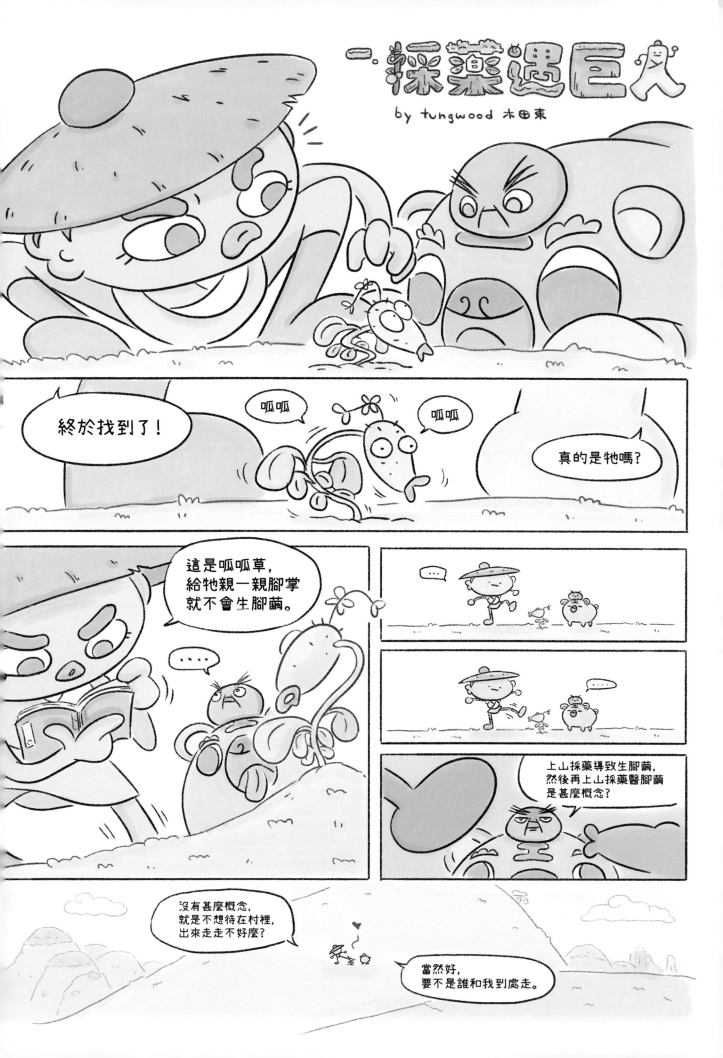

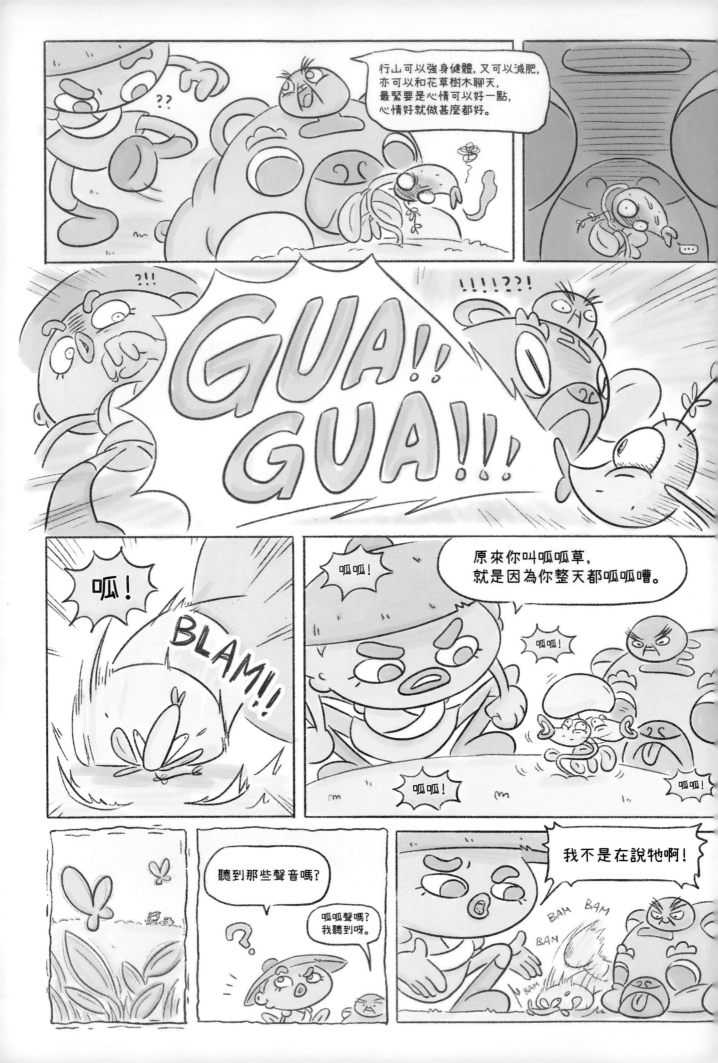

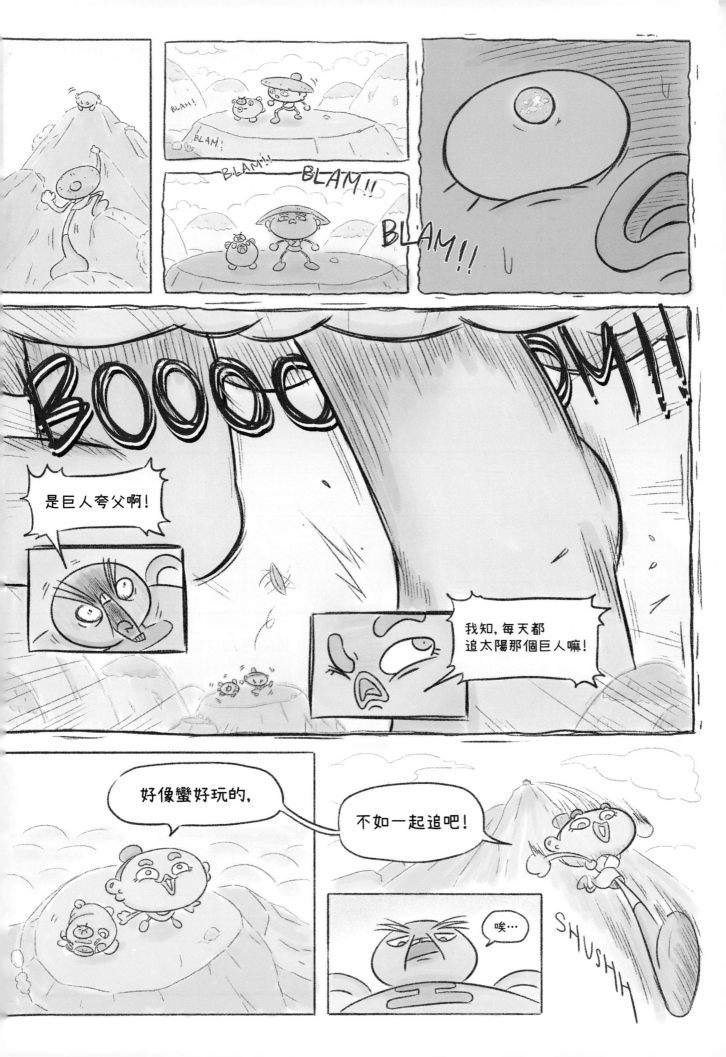

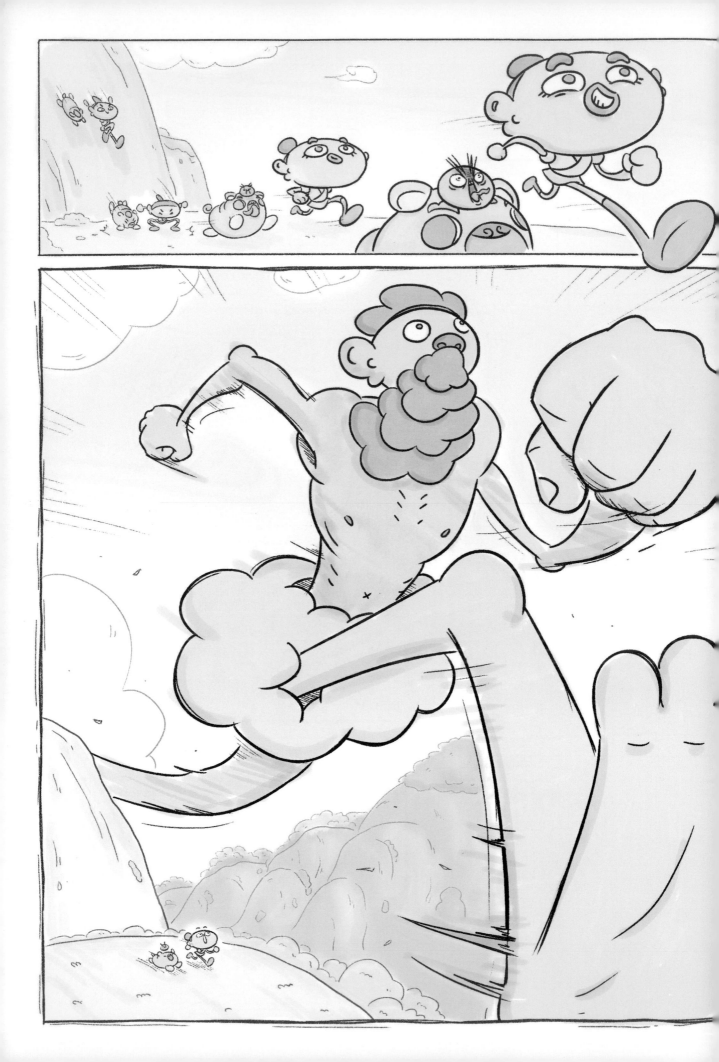

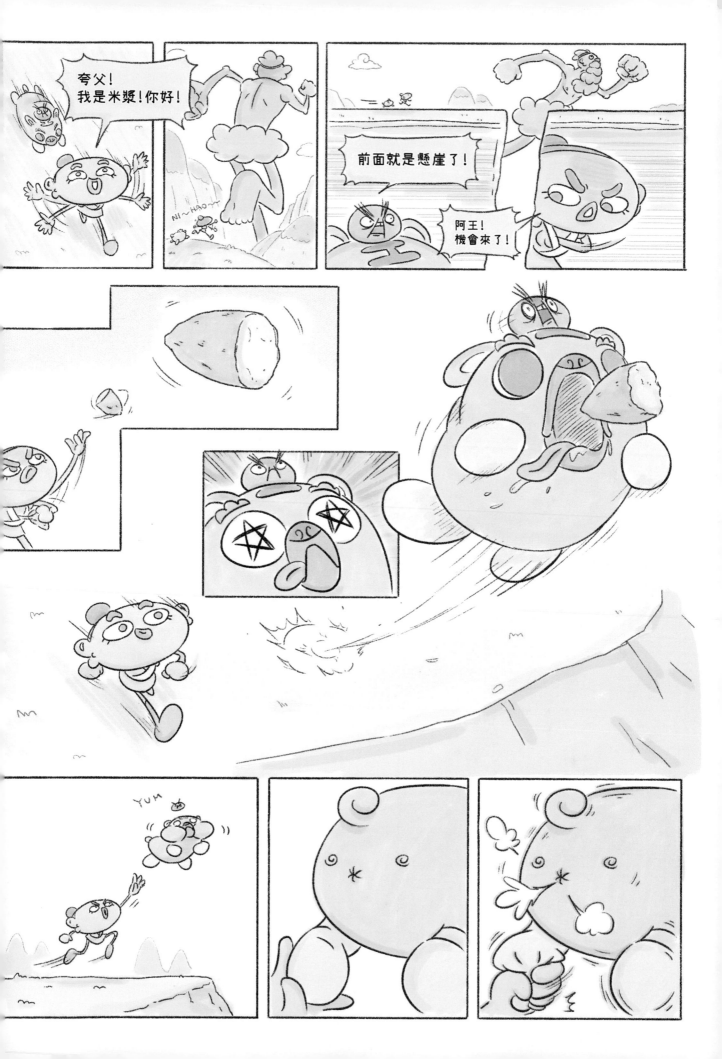

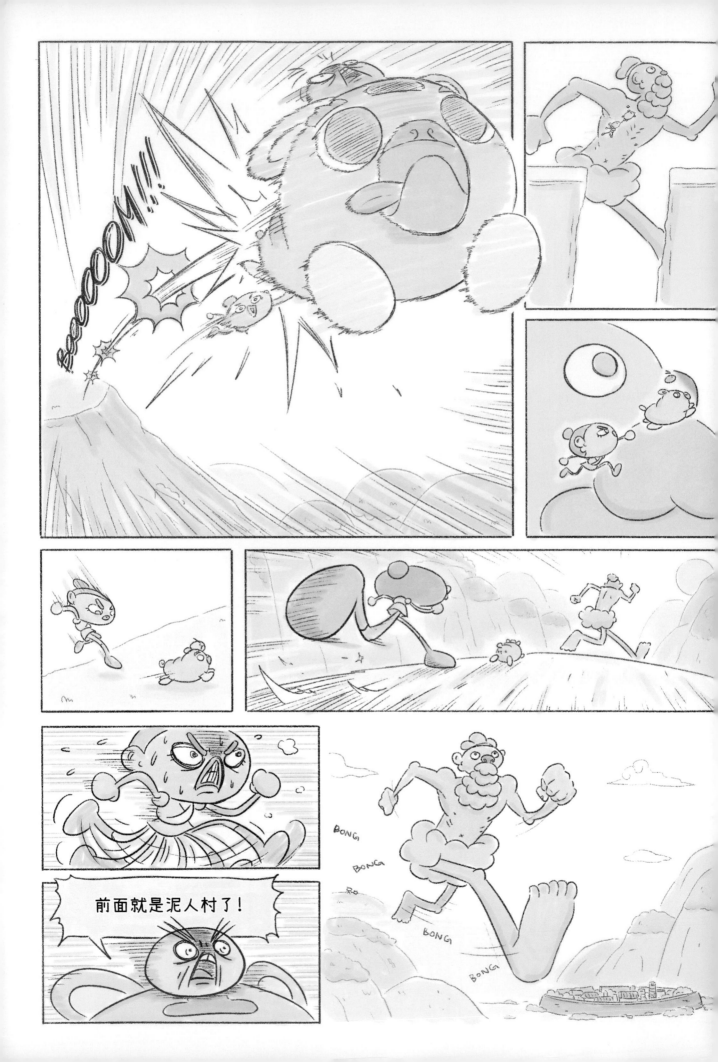

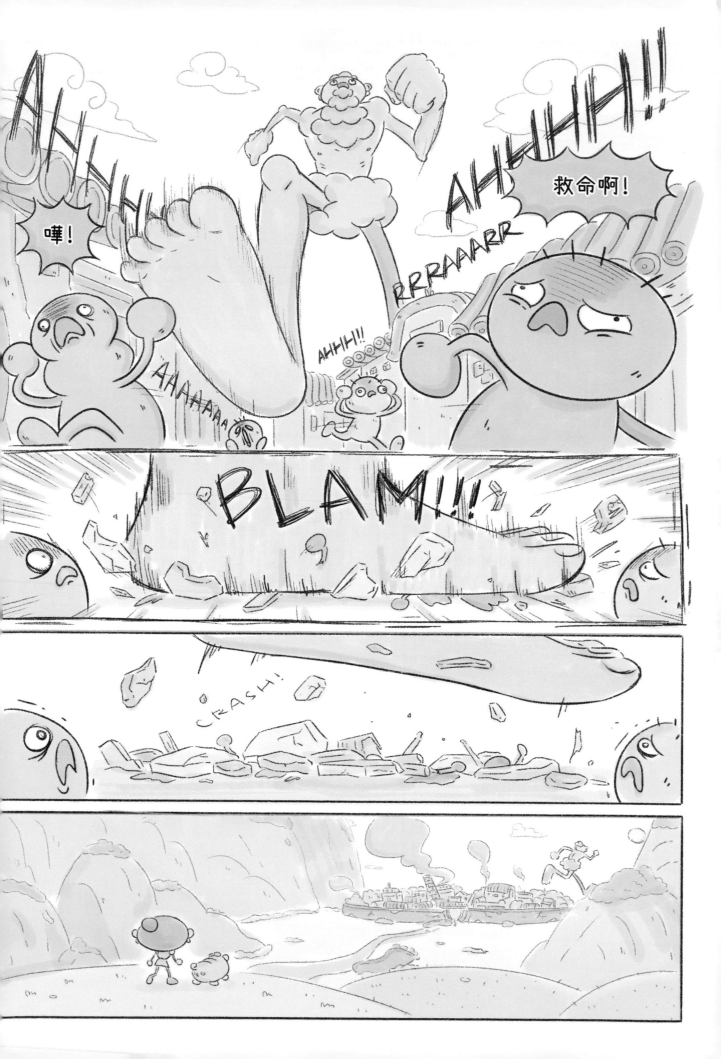

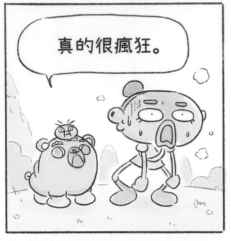

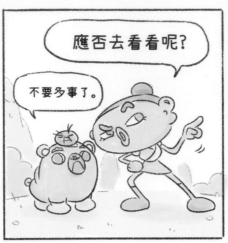

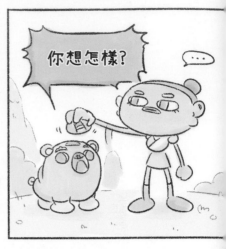

泥人村的大災難

By 葉汪

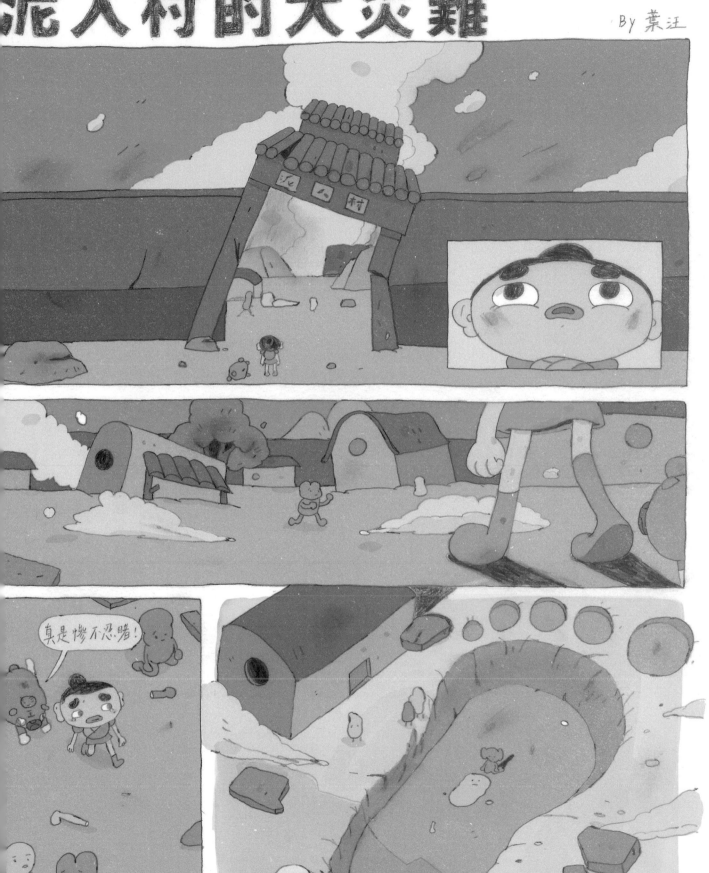

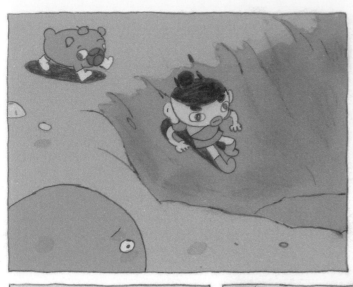
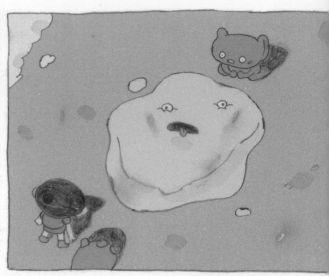

有甚麼我可以幫忙嗎?

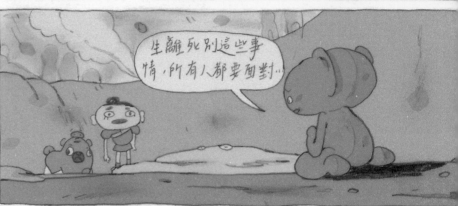

生離死別這些事情,所有人都要面對…

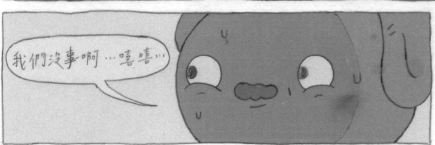

我們沒事啊…嘻嘻…

甚麼?

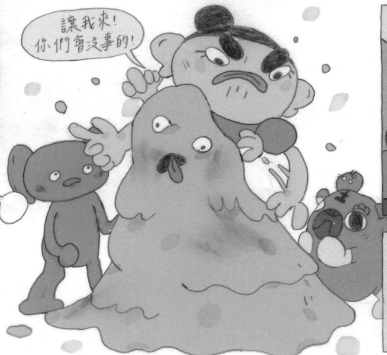

讓我來!你們會沒事的!

今次真是不得了!

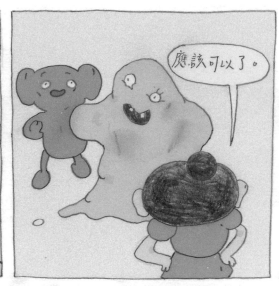

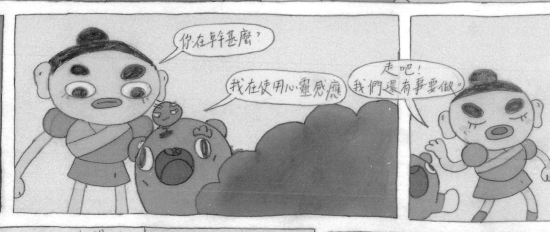

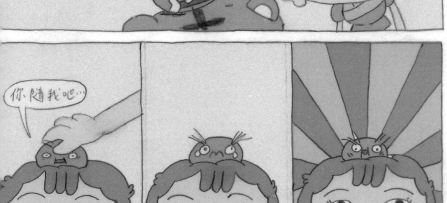
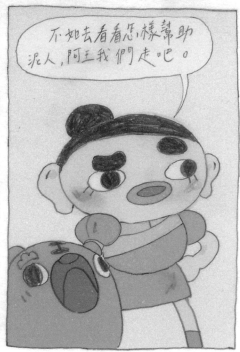

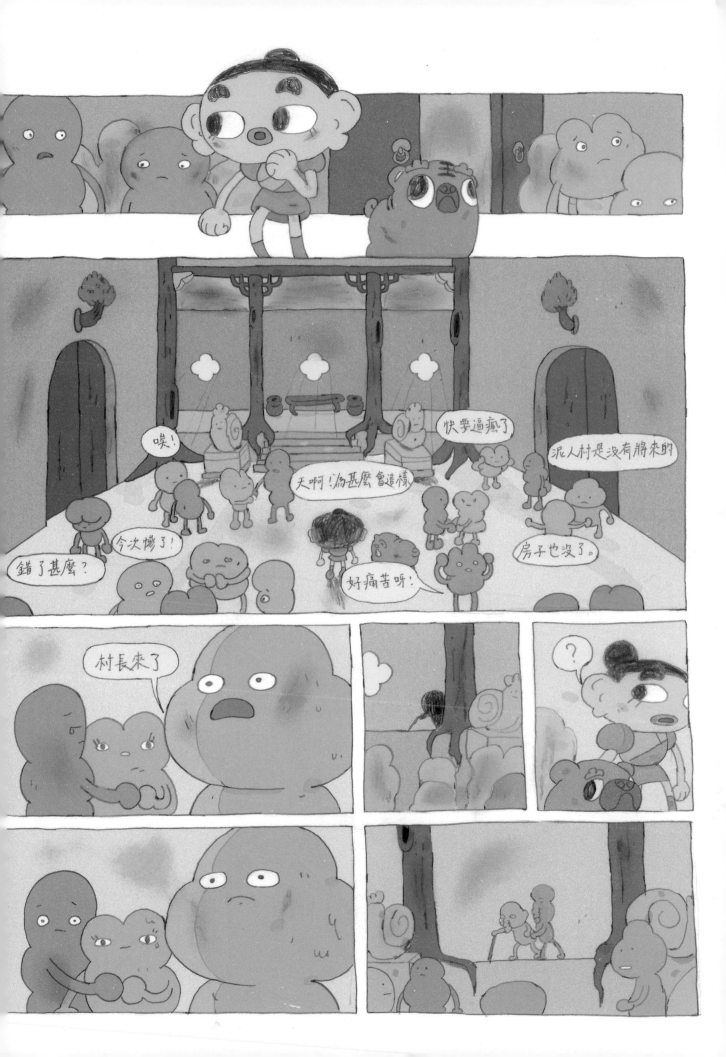

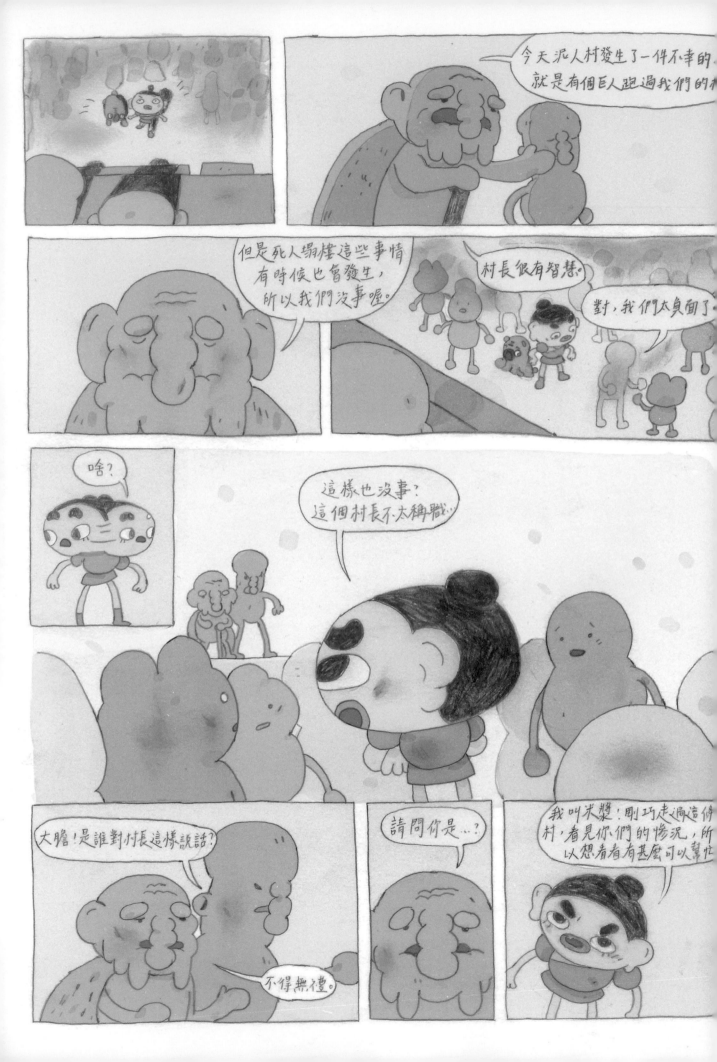

原來是人類，難怪你不明白我們泥人。我們泥人是女媧造人時候的失敗品。我們太濕會一坨坨，太乾又會裂。但這就是我們的命運，我們沒事喔。

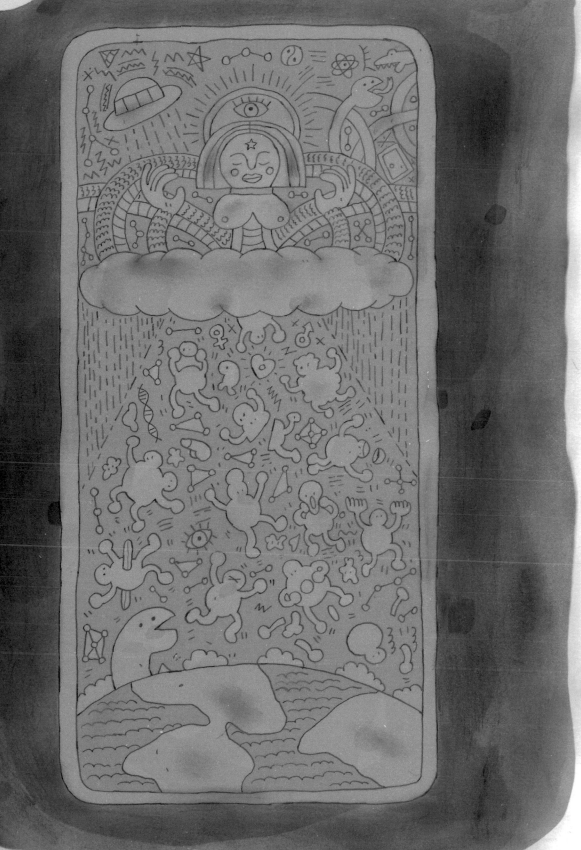

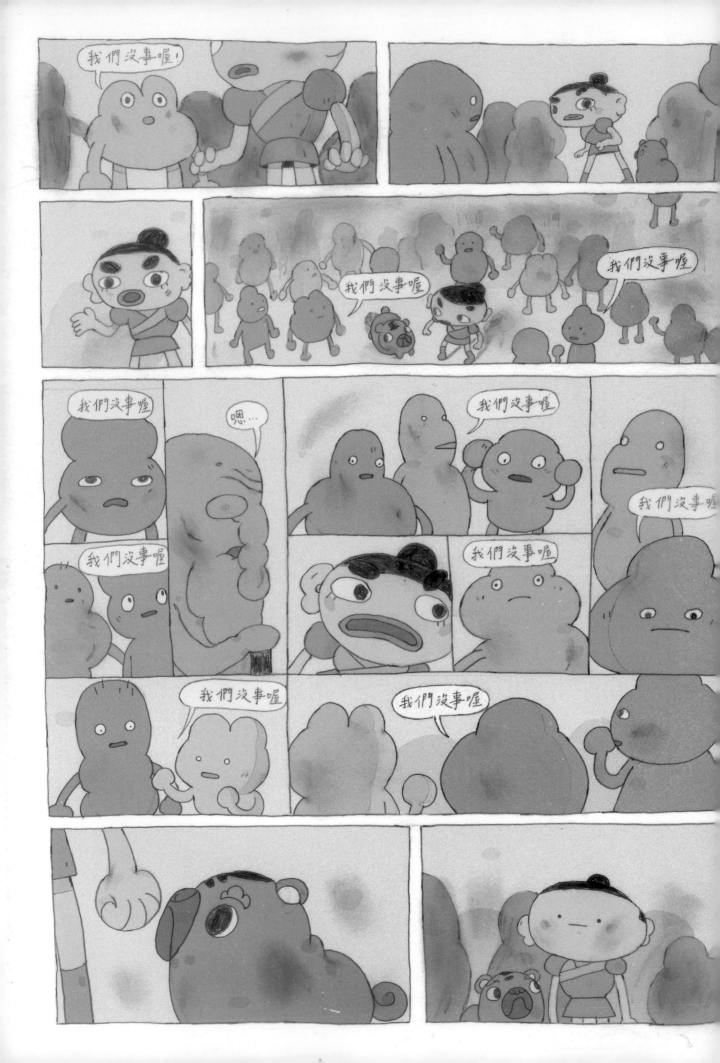

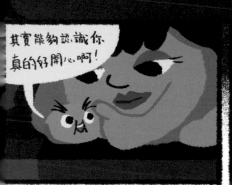
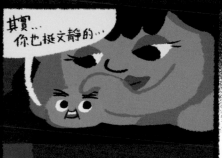

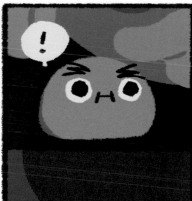

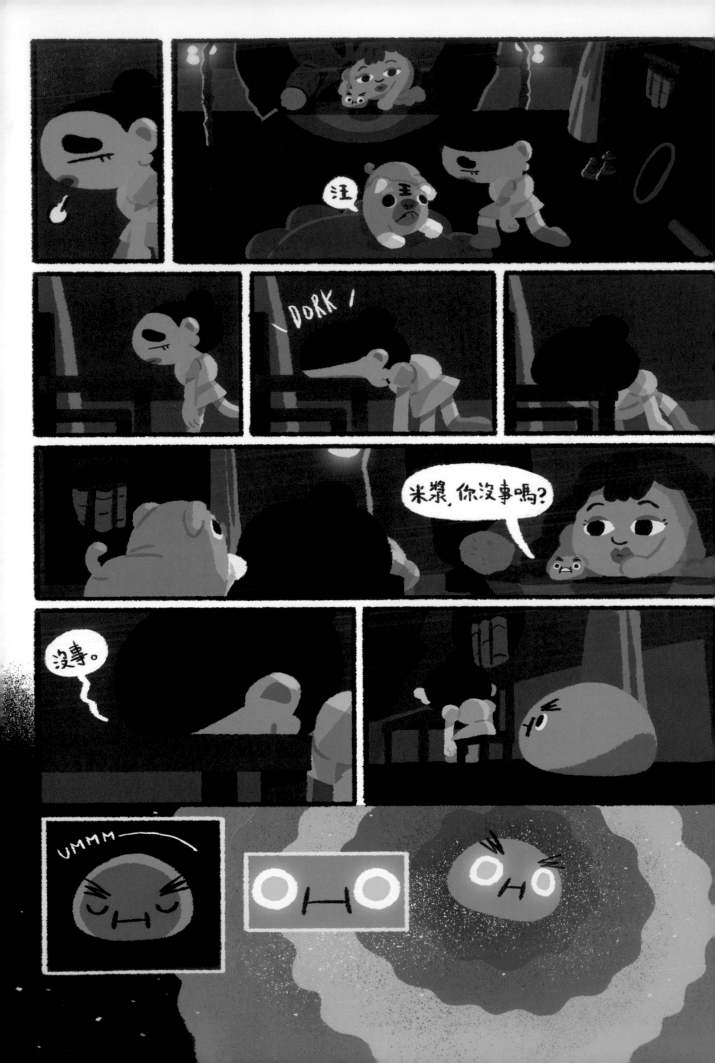

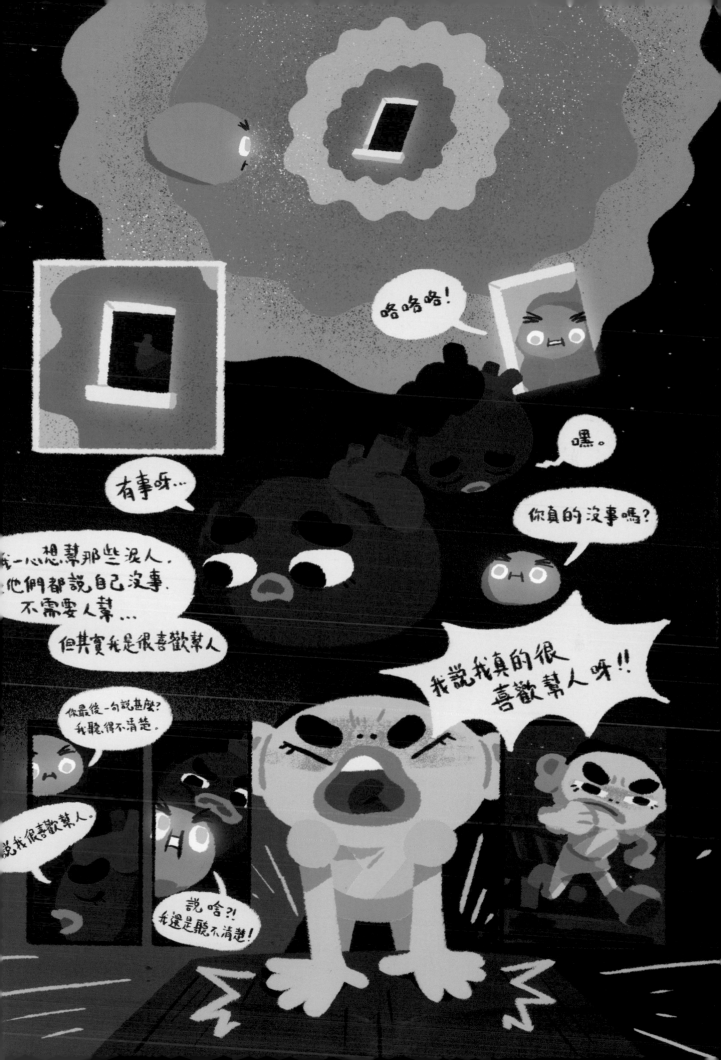

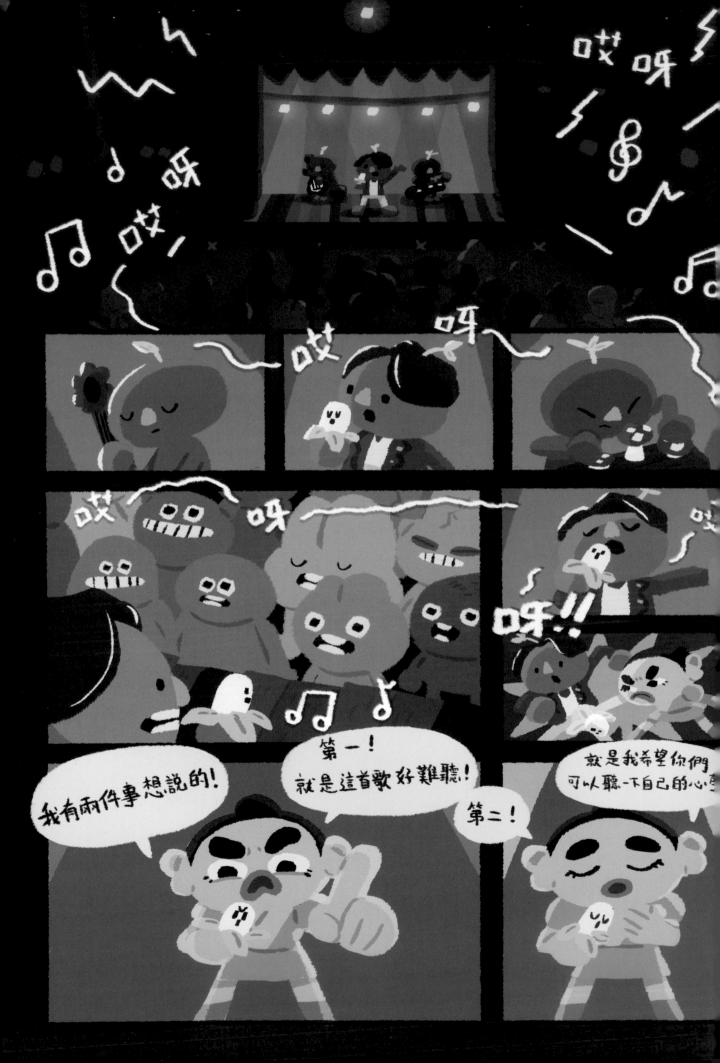

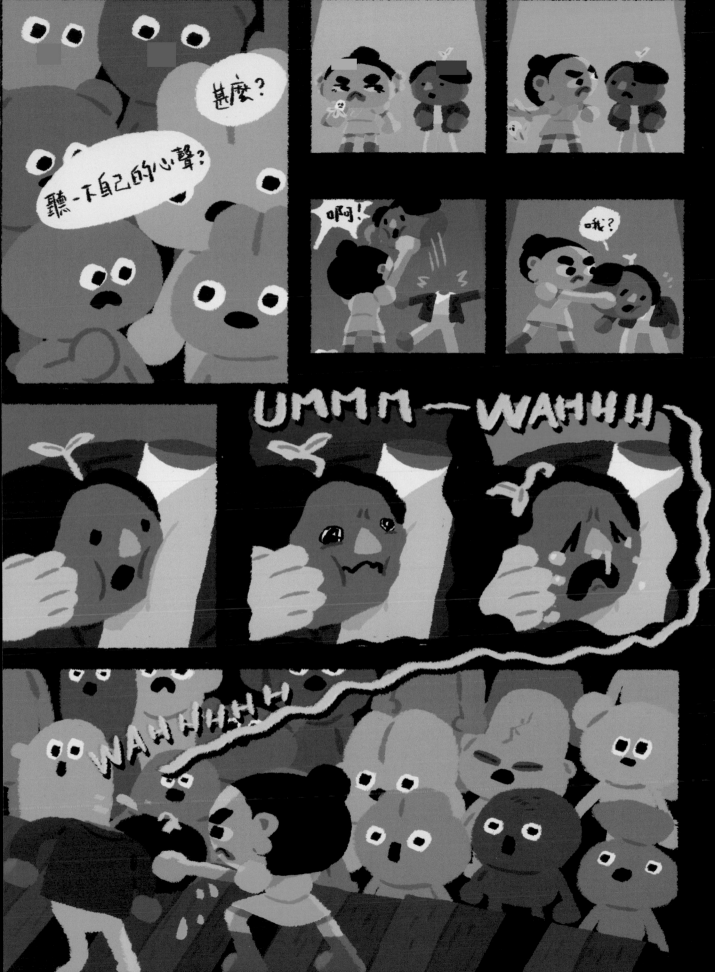

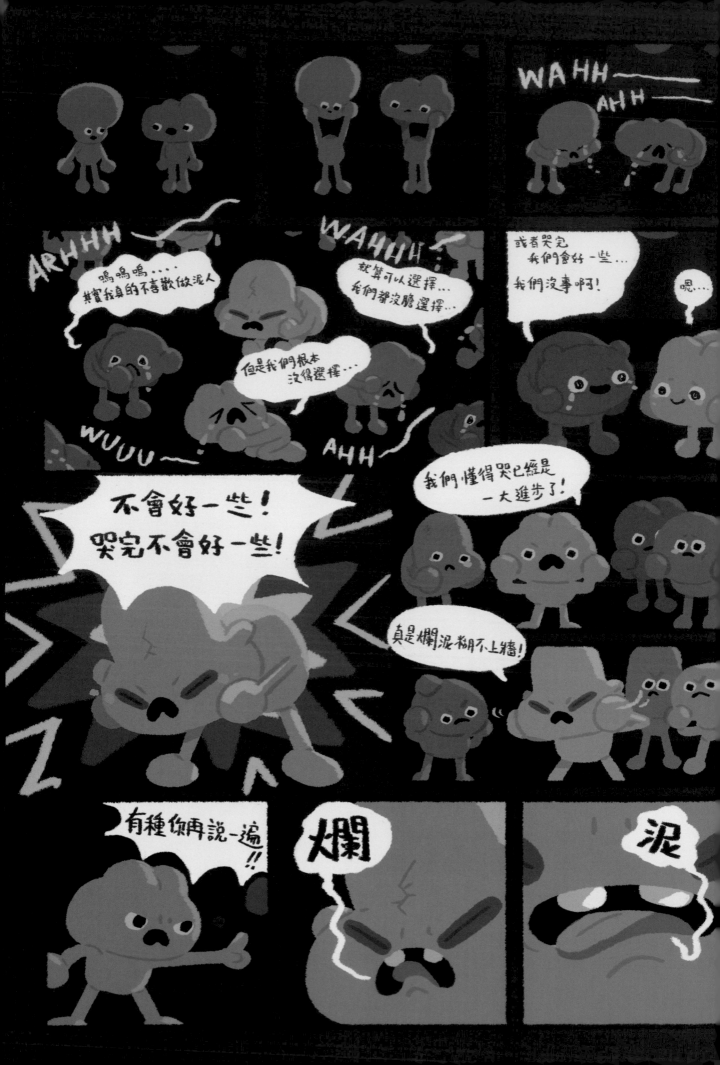

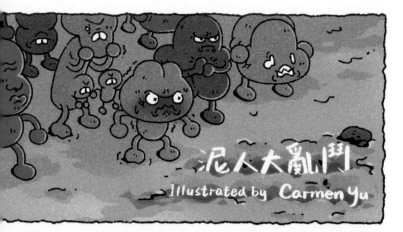

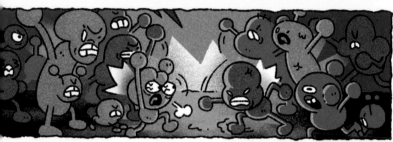

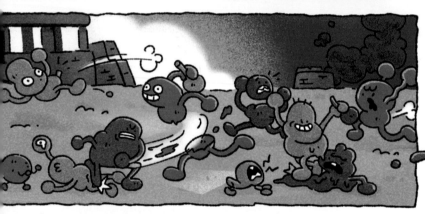

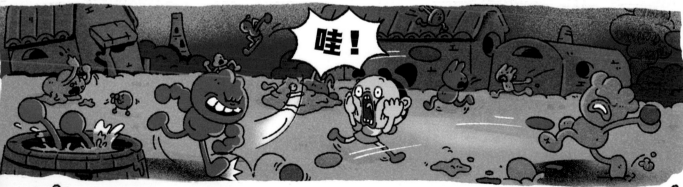

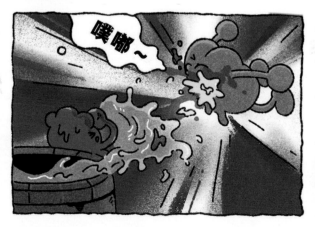

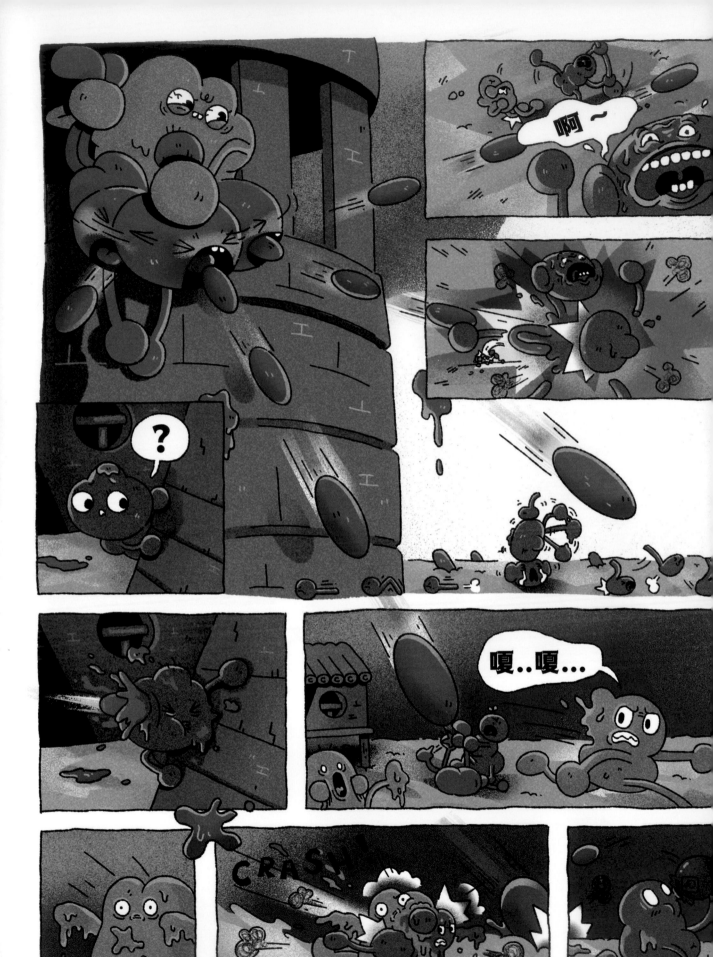

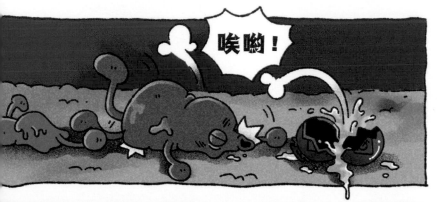

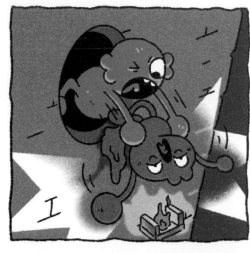

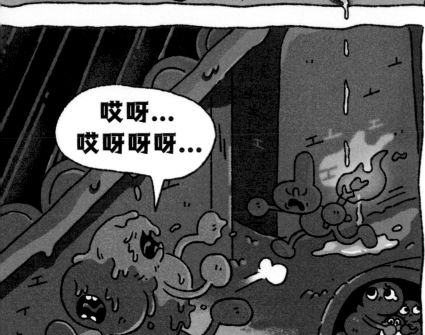

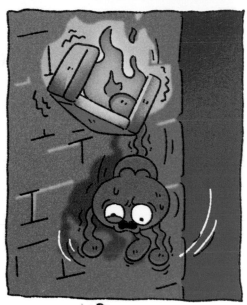

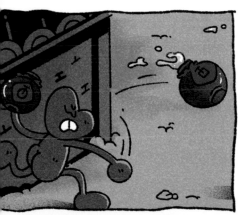

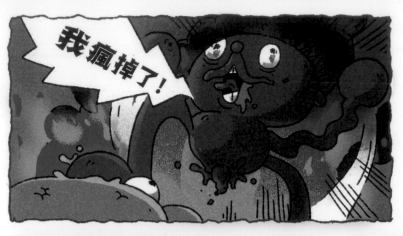

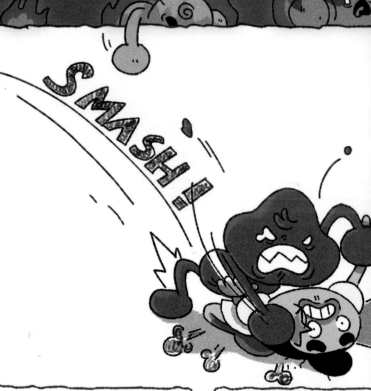

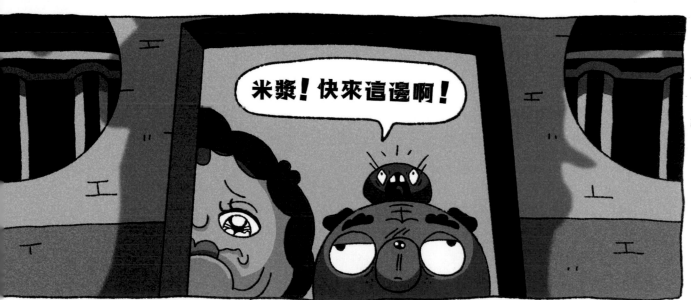

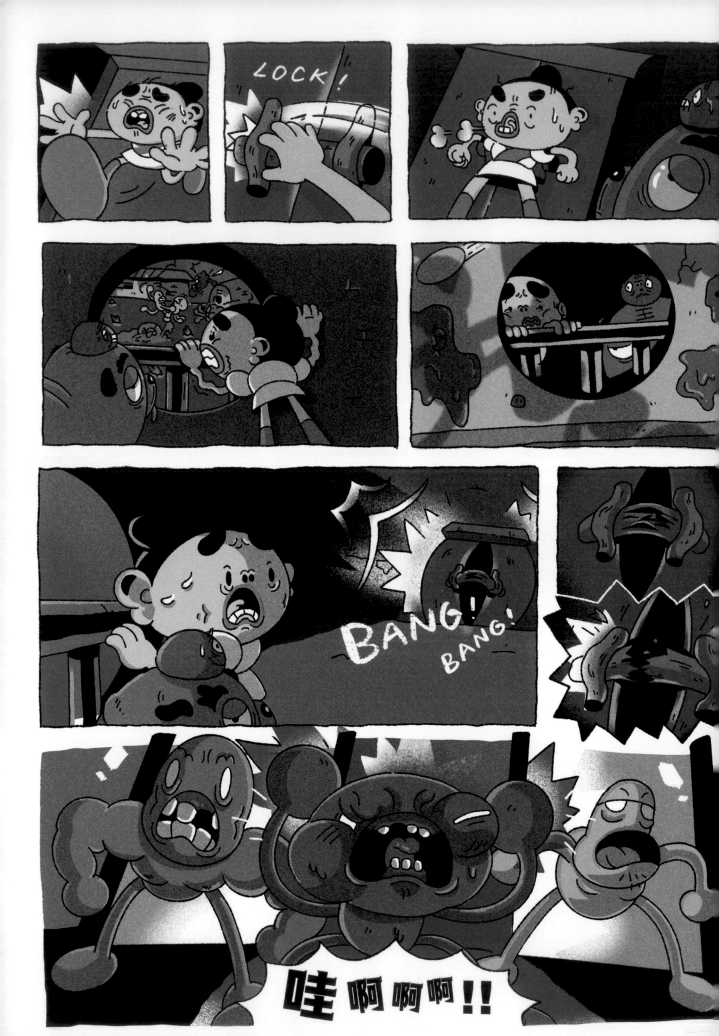

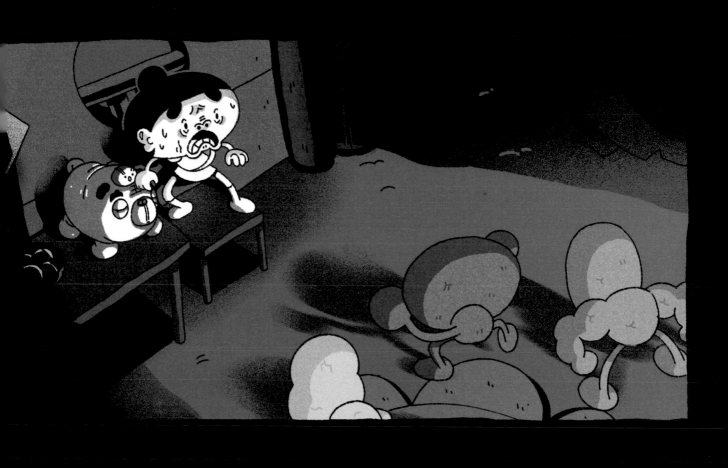

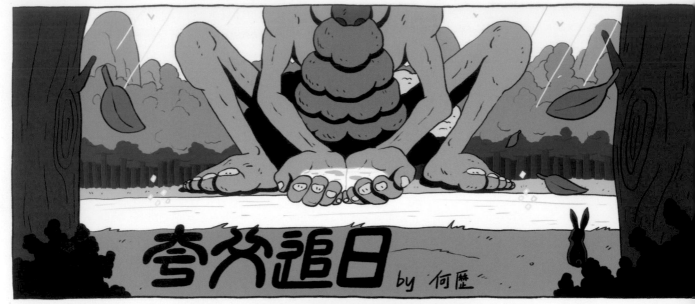

夸父追日 by 何歷

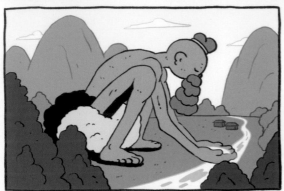

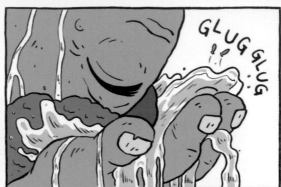

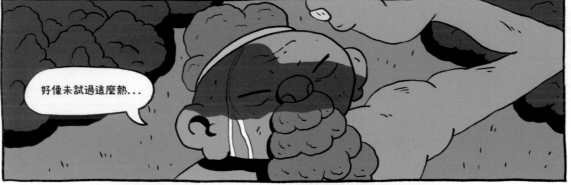

好像未試過這麼熱...

能追得到嗎?

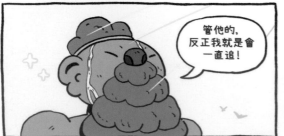

管他的,反正我就是會一直追!

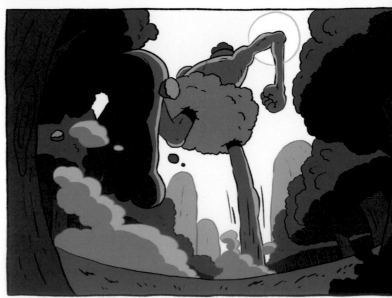

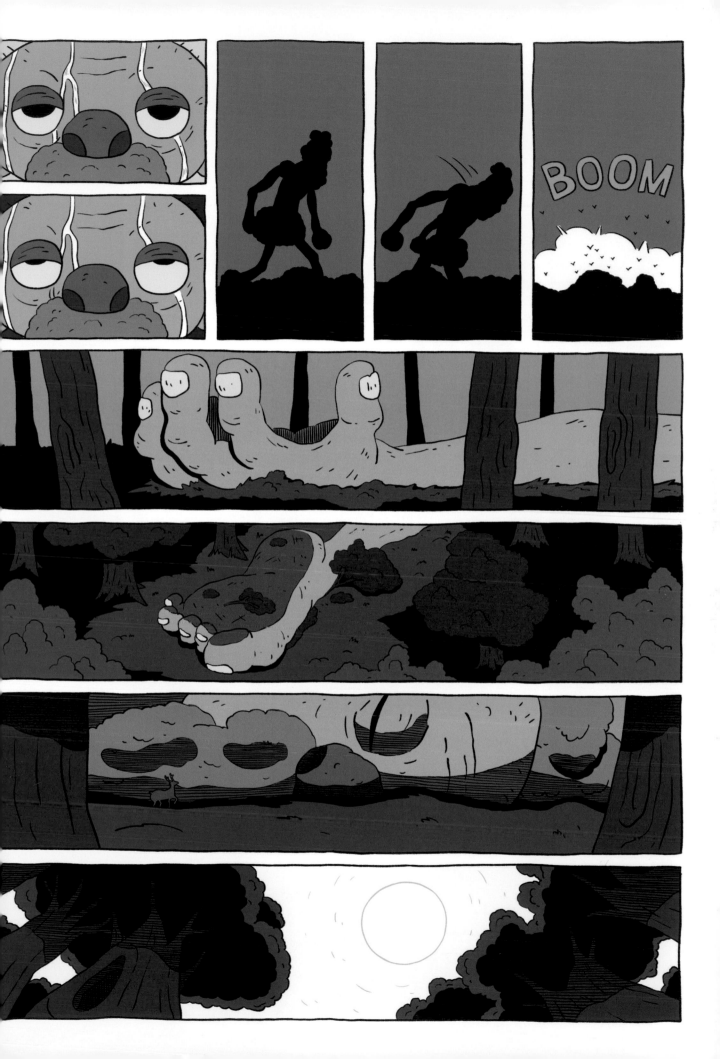

BOOM

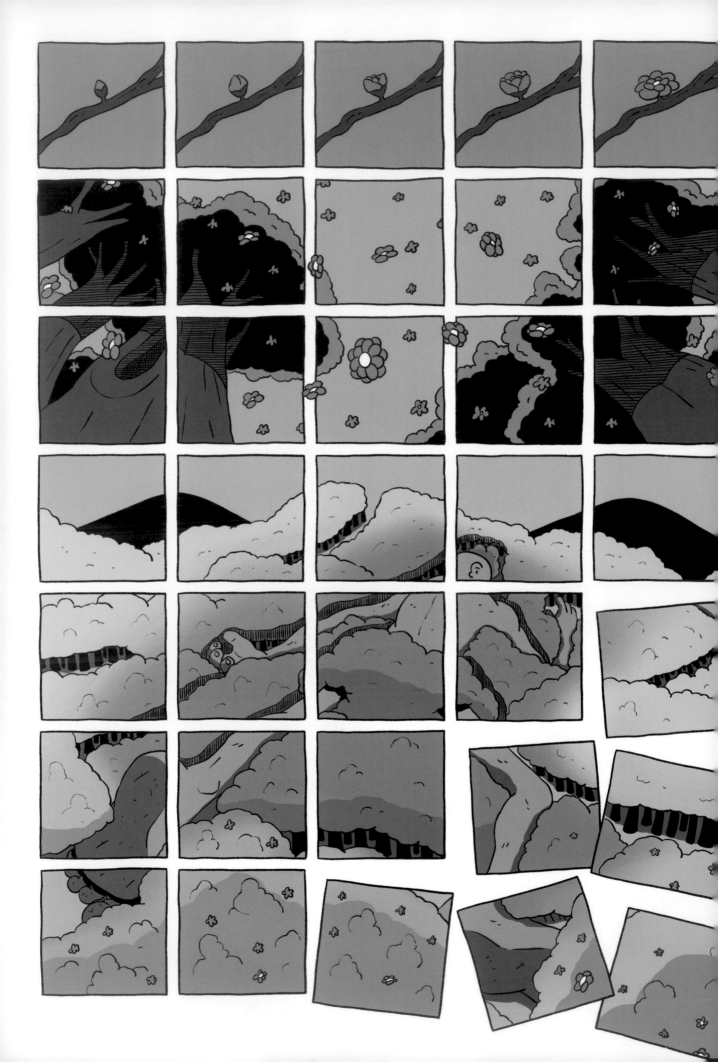

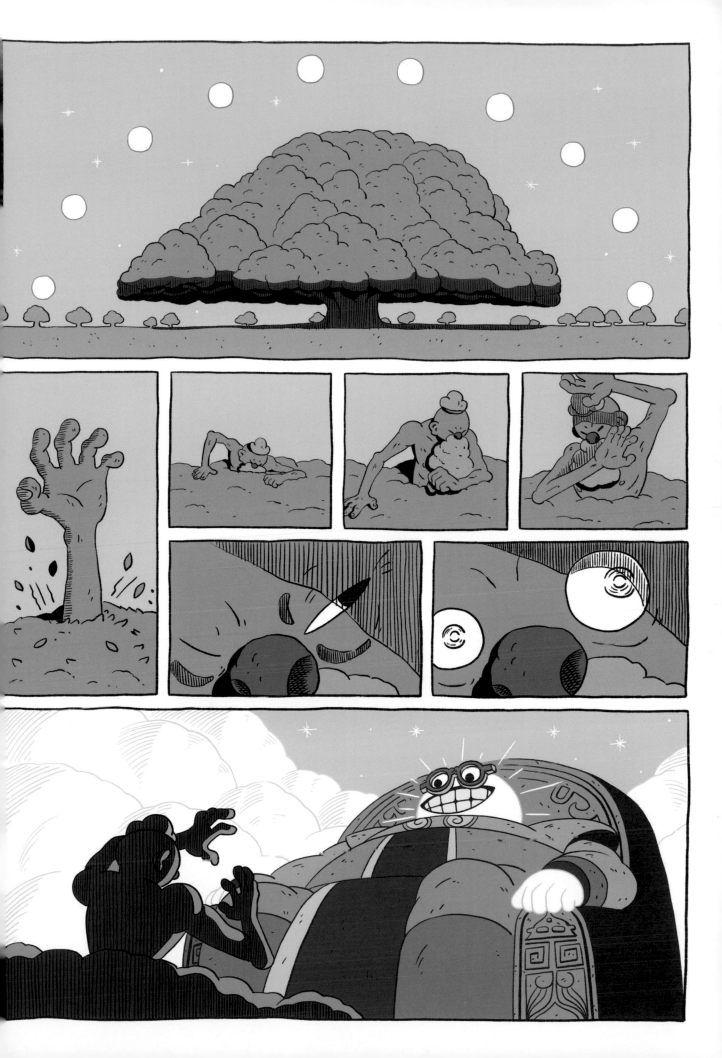

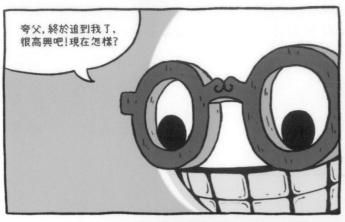

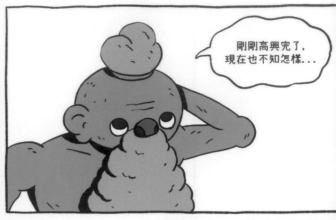

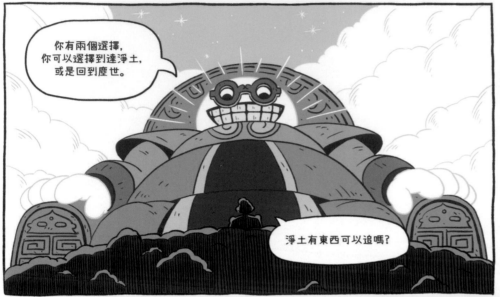

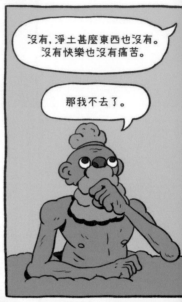

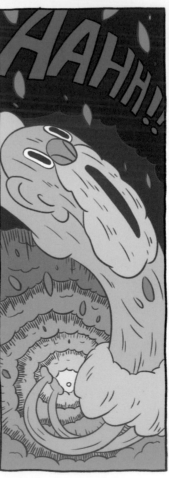

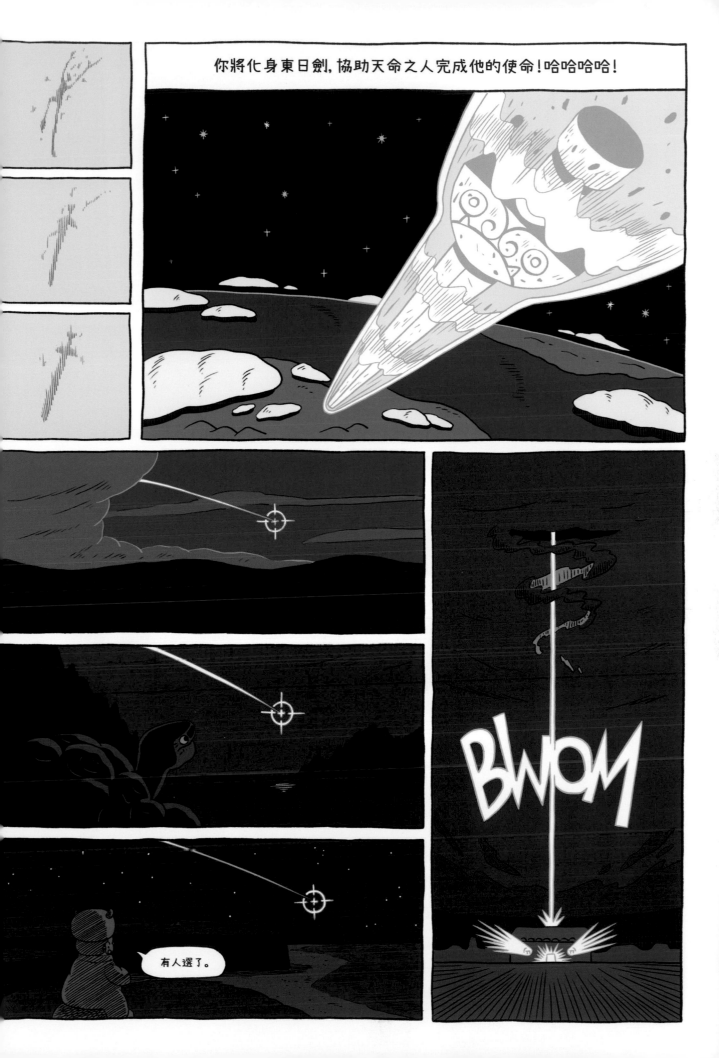

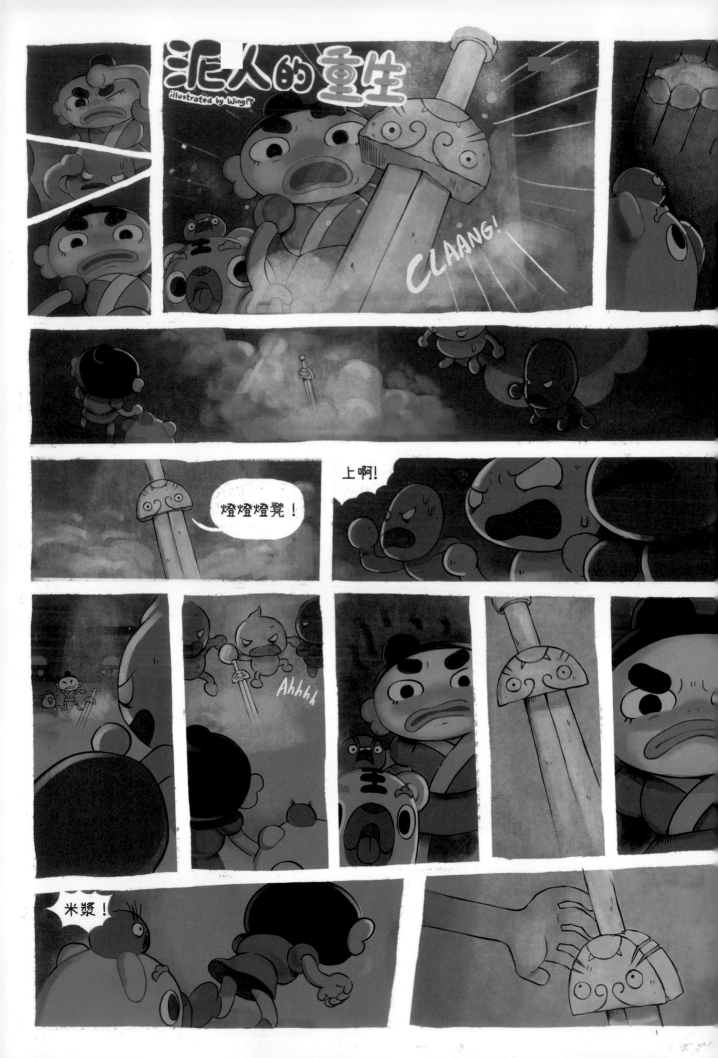

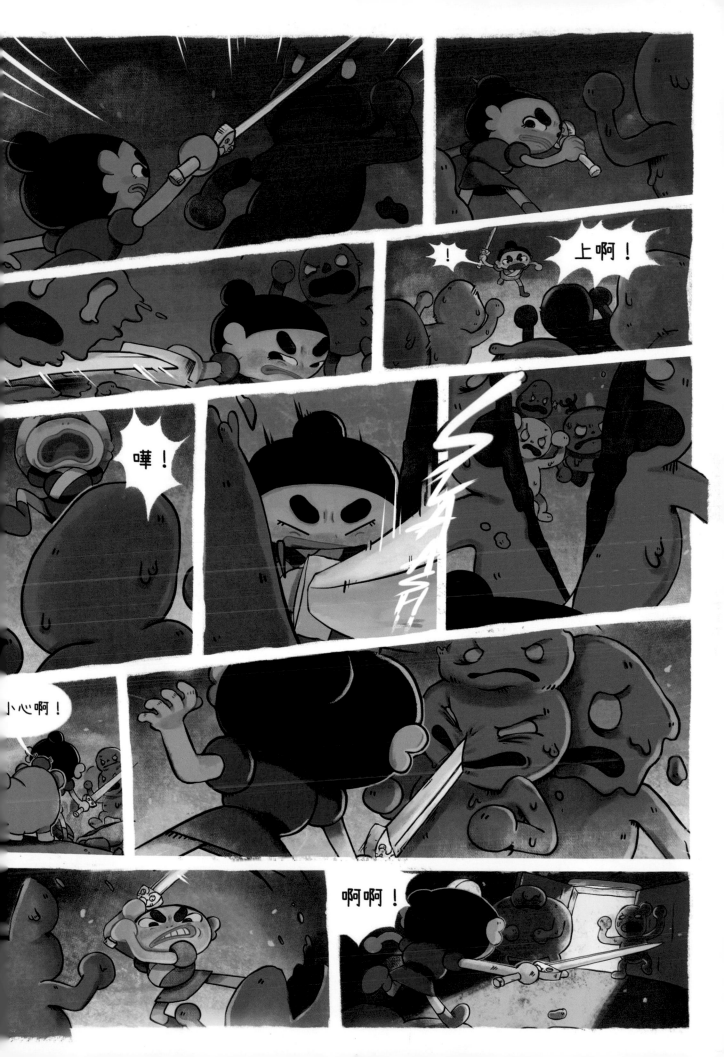

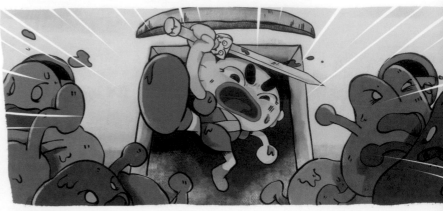
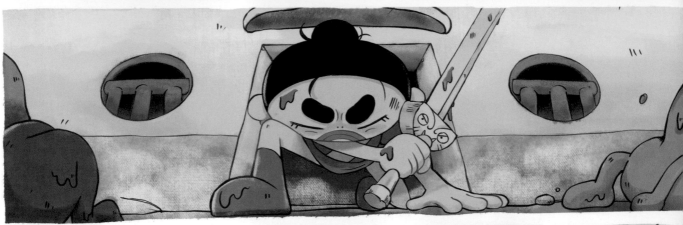

知我們厲害沒有！！

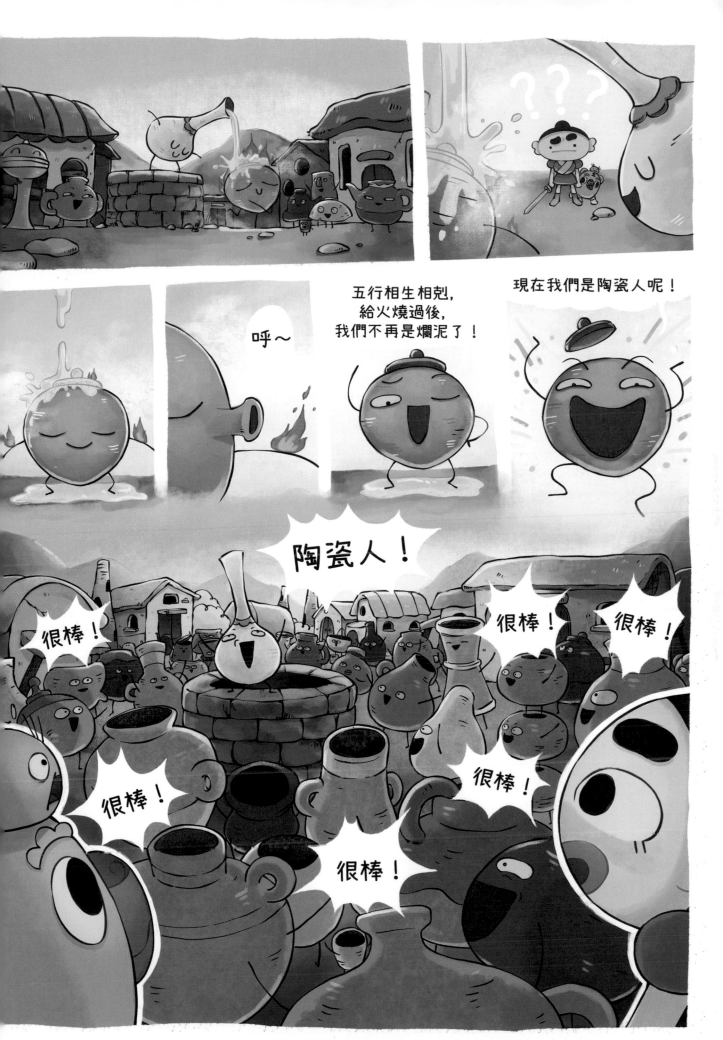

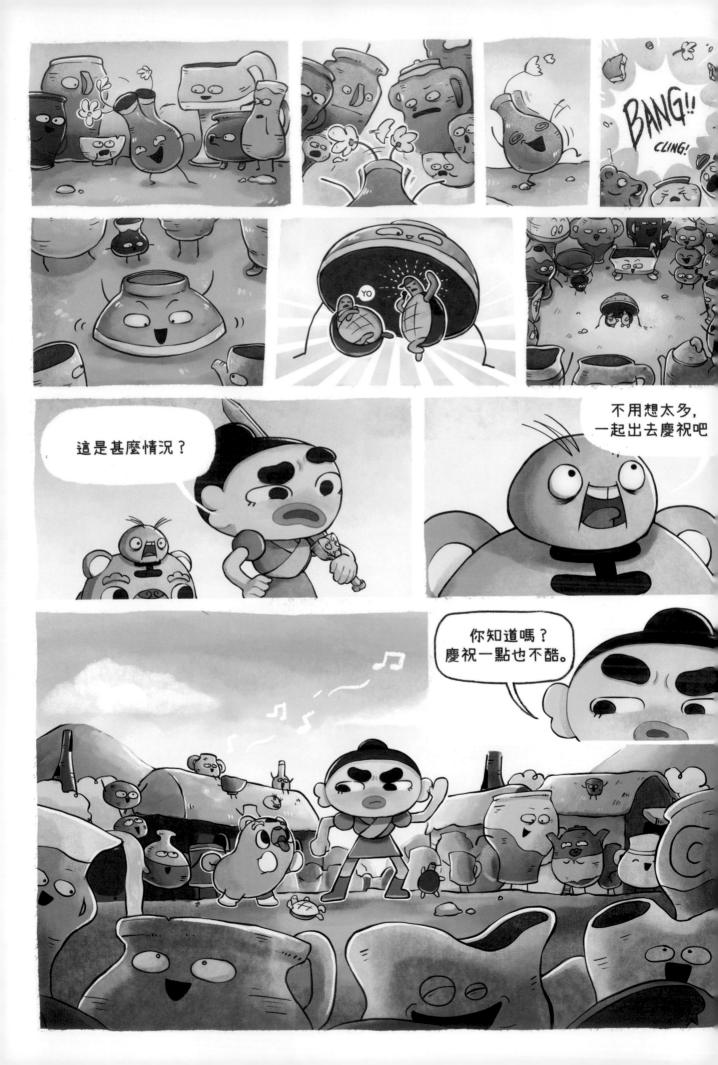

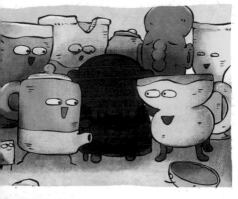
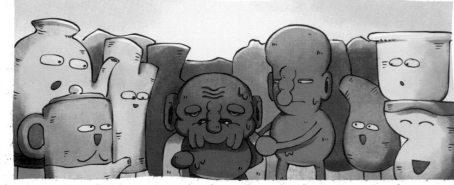

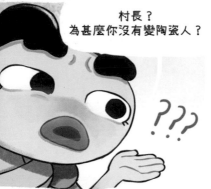
村長？
為甚麼你沒有變陶瓷人？

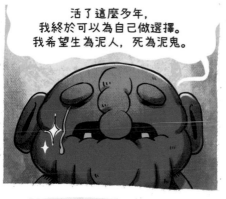
活了這麼多年，
我終於可以為自己做選擇。
我希望生為泥人，死為泥鬼。

Respect！

請問可否給我看看你的劍？

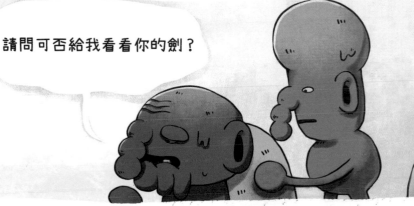

隨便。

謝謝！

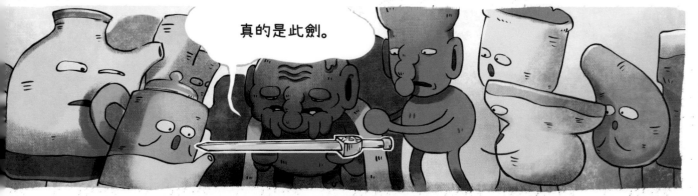
真的是此劍。

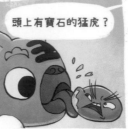

頭上有寶石的猛虎？

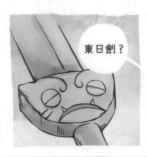

東日劍？

天命之人？

這是東日劍。傳說中天命之人會帶著東日劍，騎著頭上有寶石的猛虎來到泥人村，然後便開始了拯救山海世界的艱辛任務。

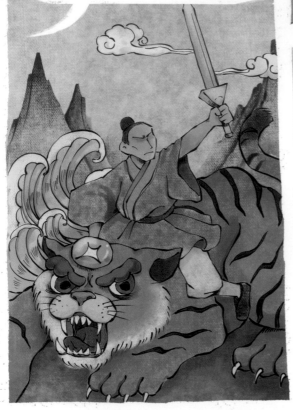

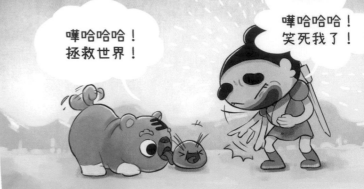

嘩哈哈哈！拯救世界！

嘩哈哈哈！笑死我了！

天命之人會登上崑崙山拜見西王母。傳說都是這樣說的。

崑崙山

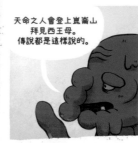

拯救世界那麼重要的事情米漿還是要和家人好好商量。

米漿，別再看了。他們古古怪怪的，別再惹麻煩了！

真的打擾了！謝謝你們的款待！今天過得真開心！得閒飲茶！

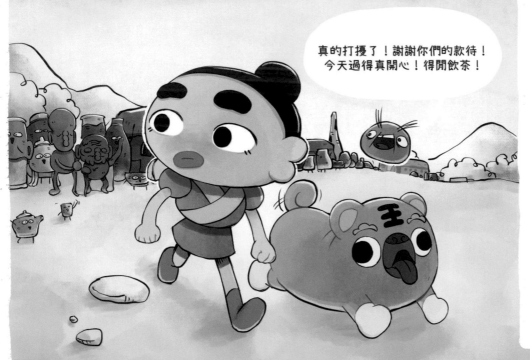

CONTINUE...

動畫特典

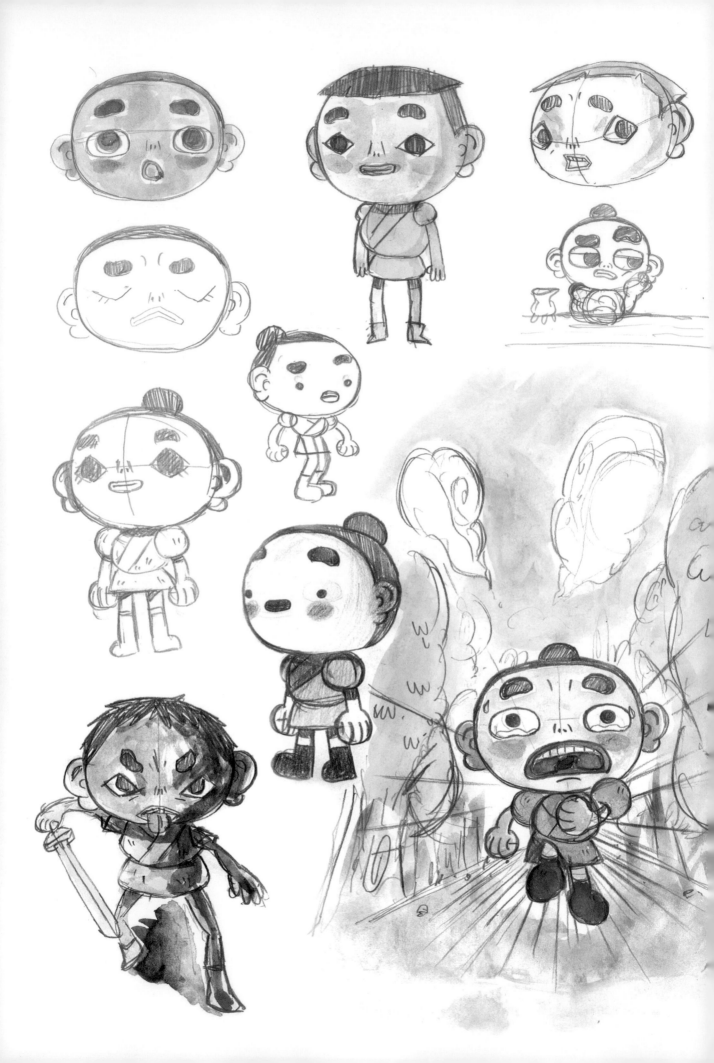

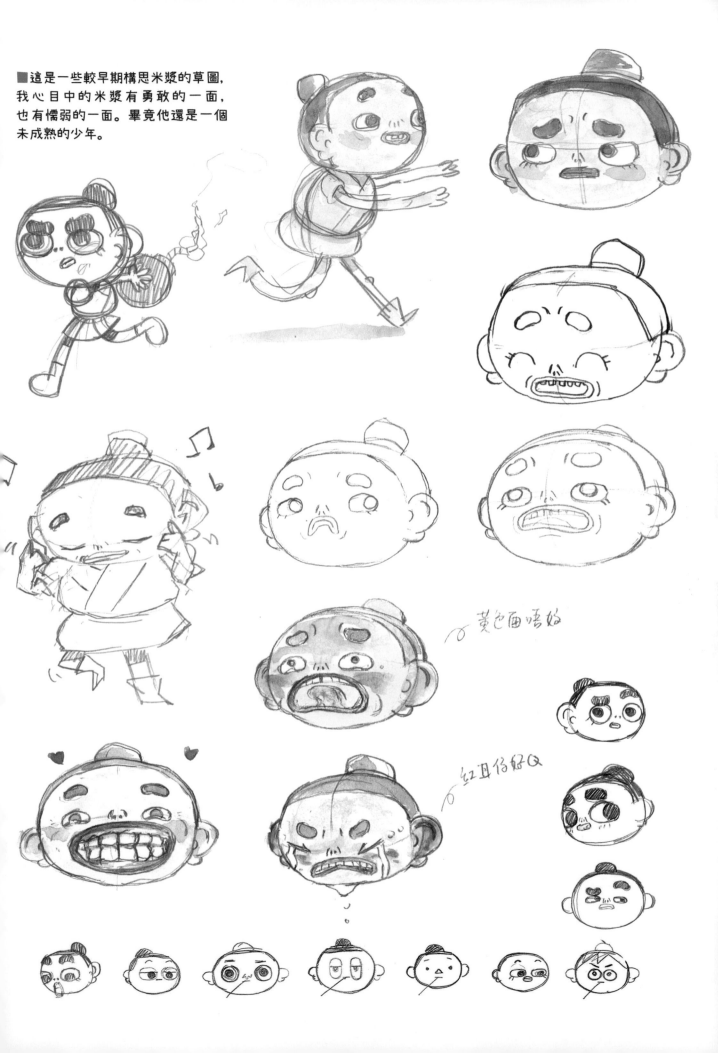

■這是一些較早期構思米漿的草圖，
我心目中的米漿有勇敢的一面，
也有懦弱的一面。畢竟他還是一個
未成熟的少年。

黃色面唔妫

紅丑佬好Q

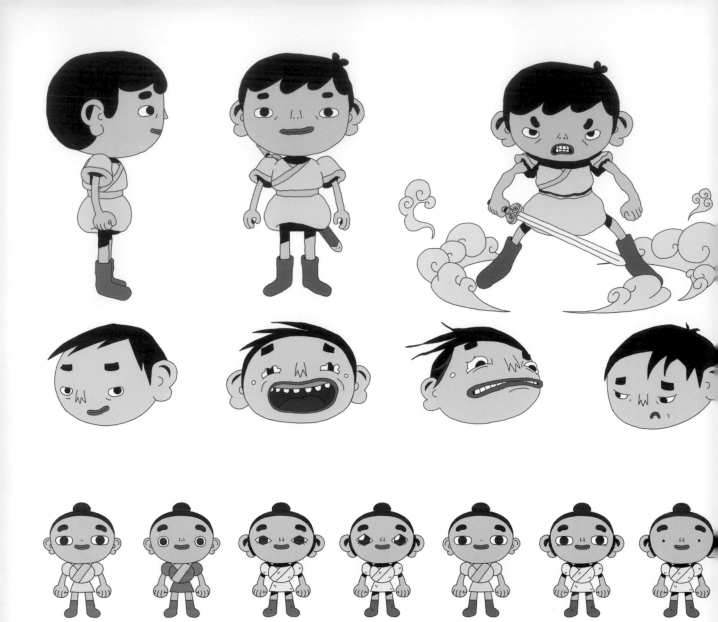

■上：米漿曾經出現過沒有髻的造型。何歷繪
■左：山海歷險的故事是有穿越元素的，所以米漿也有一些現代的造型。何歷繪　■左下：米漿也有出現過一些矮小的造型，但手腳太短很難做動作，所有沒有選用。何歷繪

■上：其實神石很早便有一個明確方向，所以草圖也不是太多。何歷繪
■下：表情對於神石來說十分重要，因為表情和說話是神石的唯一演戲方式。Carmen Yu繪

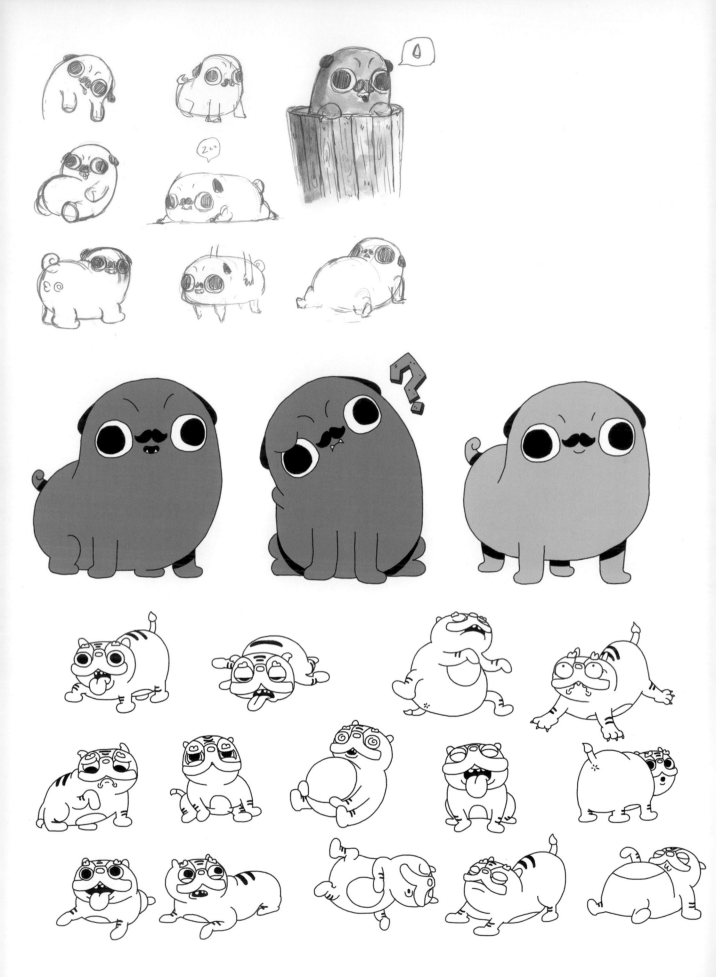

■左上：阿王的原形是我的八哥犬，基本上就是一隻愛吃和愛睡的狗。何歷繪　　■中：初期阿王的設計。何歷繪
■下：後來因為想牠更加東方，牠的設計便變成布老虎。Carmen Yu繪

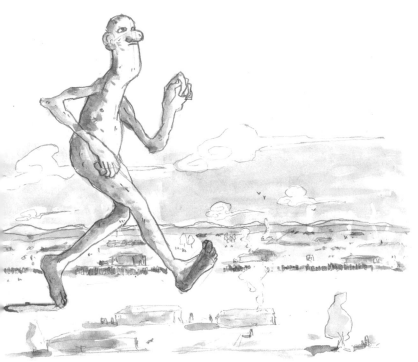

■上：我想夸父追日背後也必有故事的，很有可能是因為感情問題而追日？夸父是個痴心漢子？ 何歷繪

■左：夸父令我聯想到《阿甘正傳》中的阿甘。可能是山海世界中的名人，村民會歡天喜地迎接夸父。何歷繪

■下：我們也為夸父設計了不同的服飾以及不同的曬黑程度。Carmen Yu繪

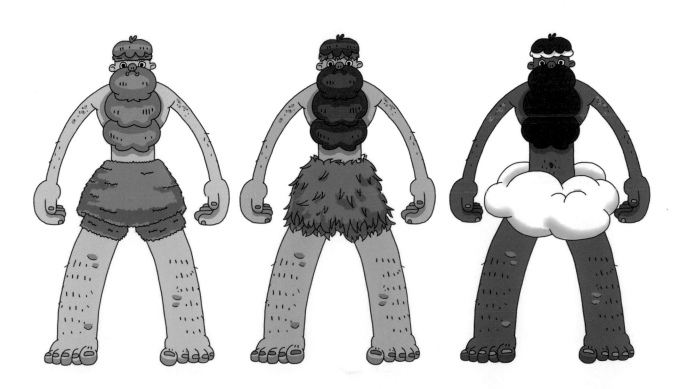

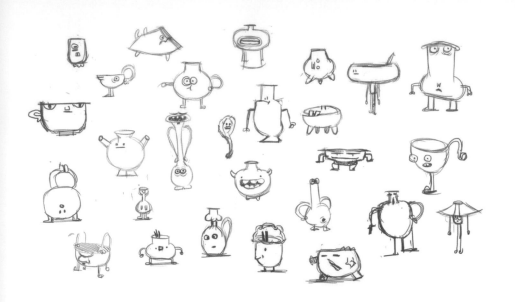

■上：陶瓷人的設計草圖。
Carmen Yu繪　■中：初步設
計的陶瓷人。Carmen Yu繪
■下：最終設計的陶瓷人。
何歷繪

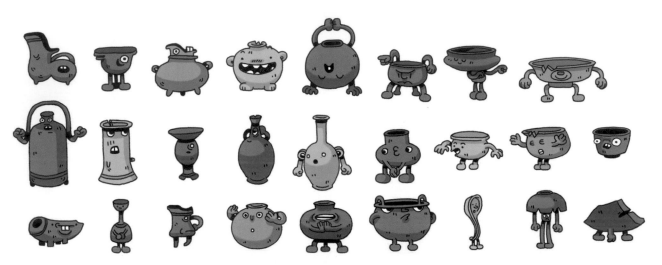

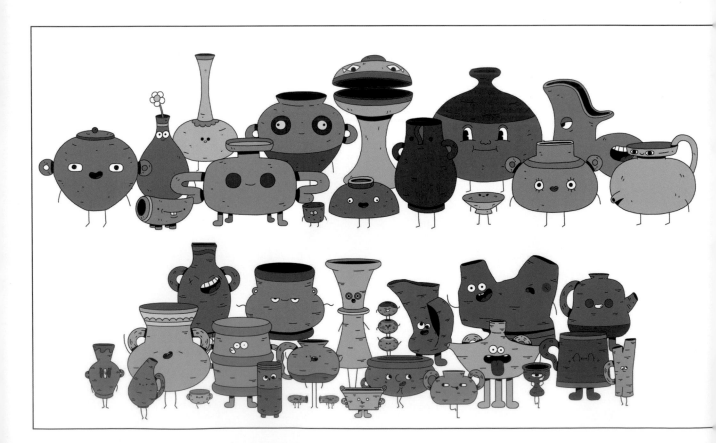

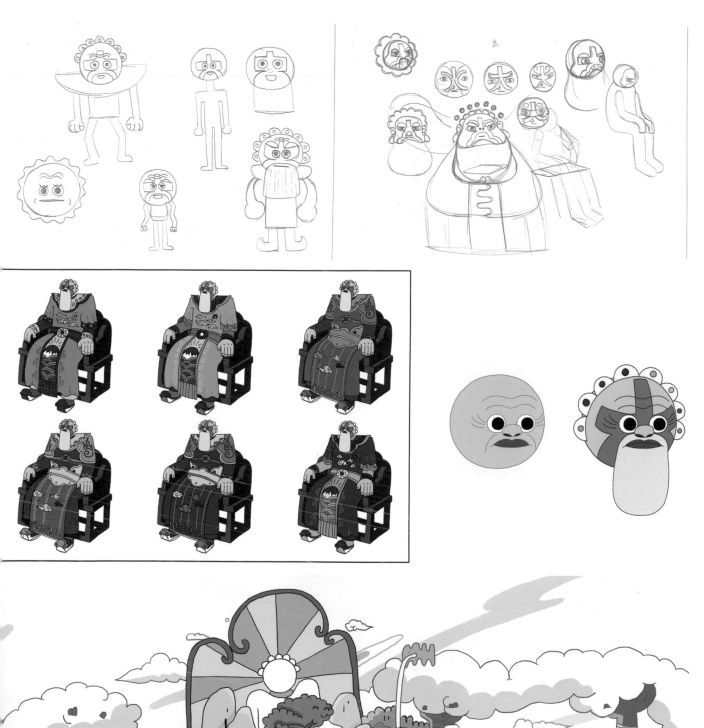

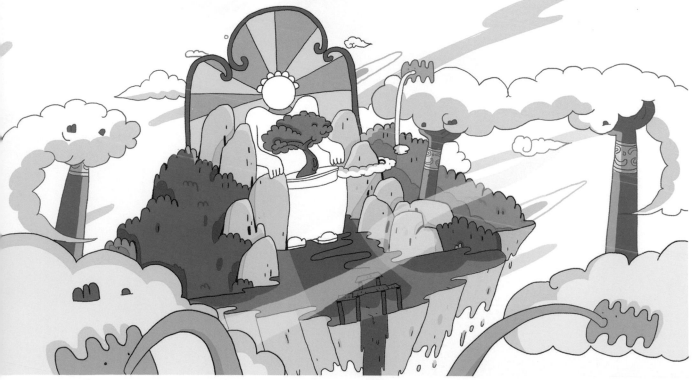

■上：太陽角色的草圖。何歷繪　　■左中：早期的太陽角色設計。Carmen Yu繪
■右中：太陽有化妝樣和無化妝樣。何歷繪　　■下：夸父遇到太陽的場景設計。葉汪繪

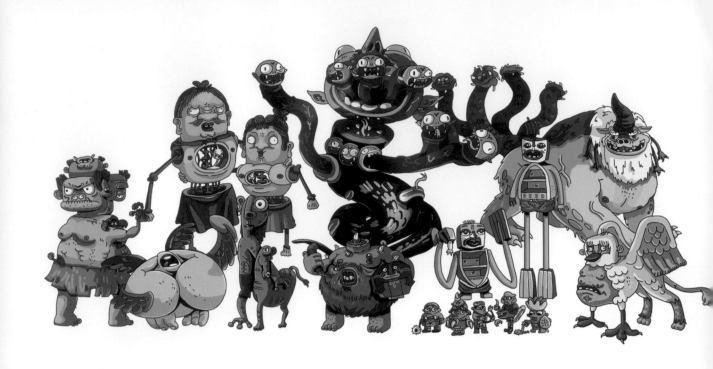

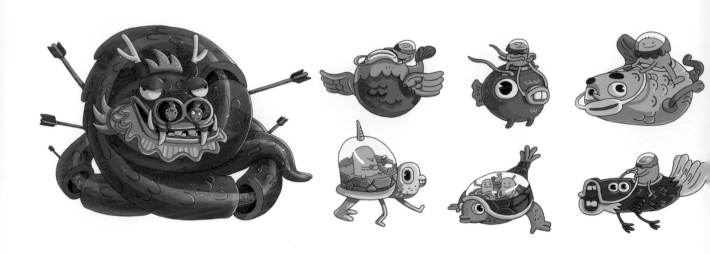

■我們還設計了一堆山海經中的怪物，希望之後他們有機會上場。Carmen Yu繪

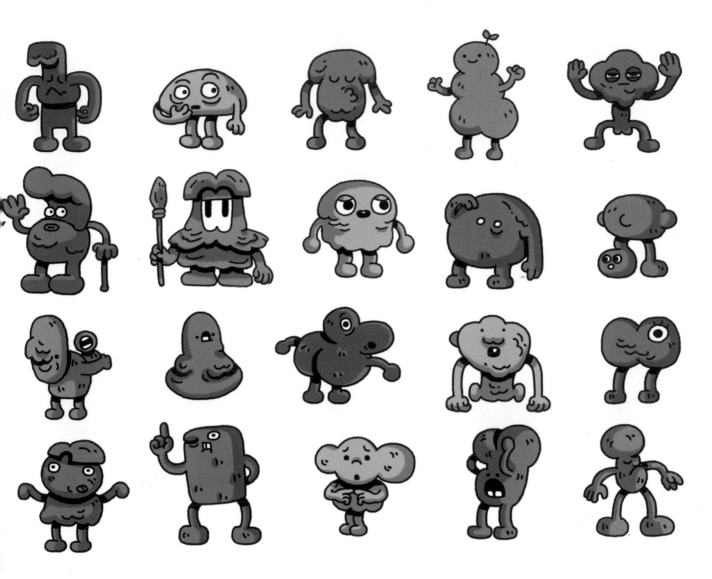

■上：一些泥人的初步設計。Carmen Yu 繪
■下：接近最終版本的泥人設計，是一群麻木地生活的東西。何歷繪

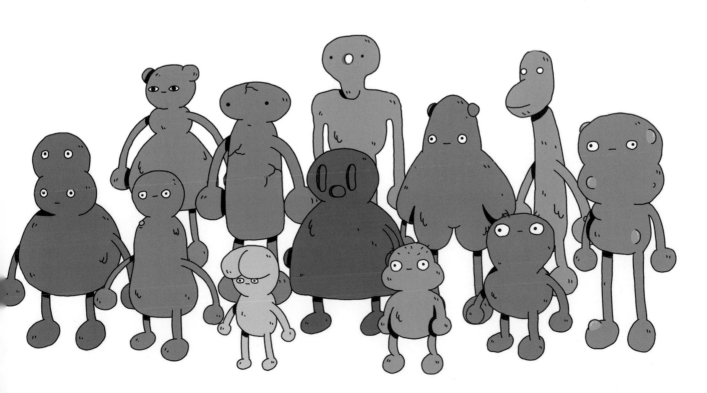

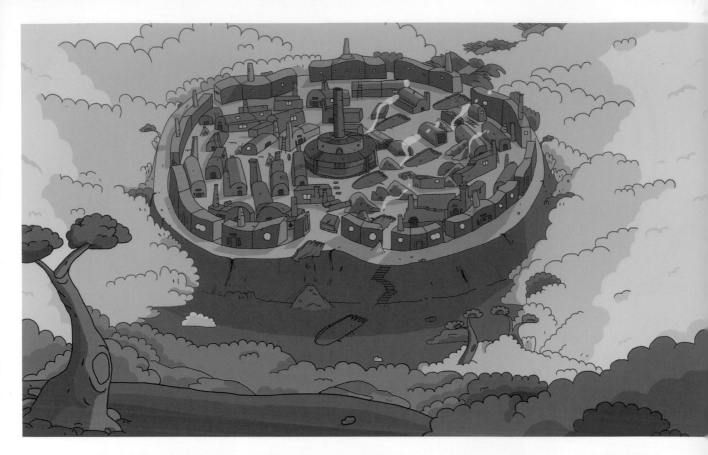

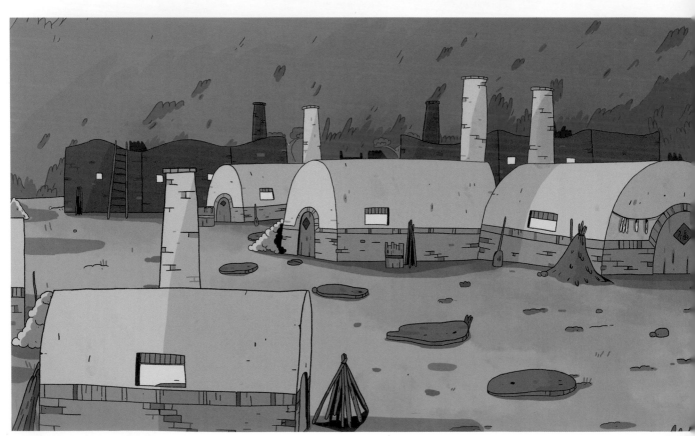

■上：泥人村的概念圖。葉汪繪　■下：泥人村內的概念圖。葉汪繪

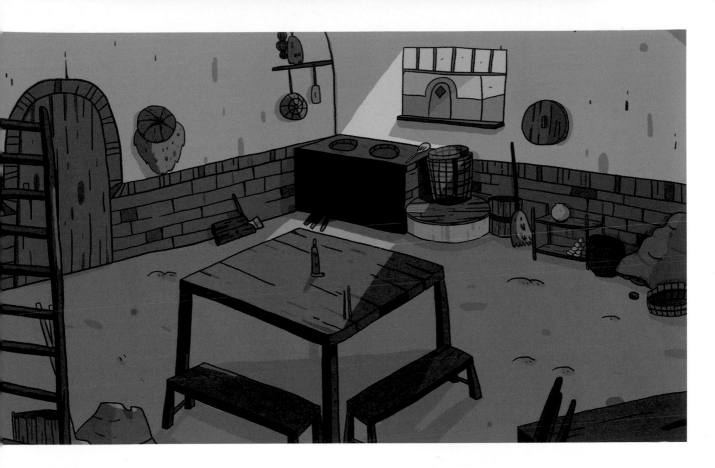

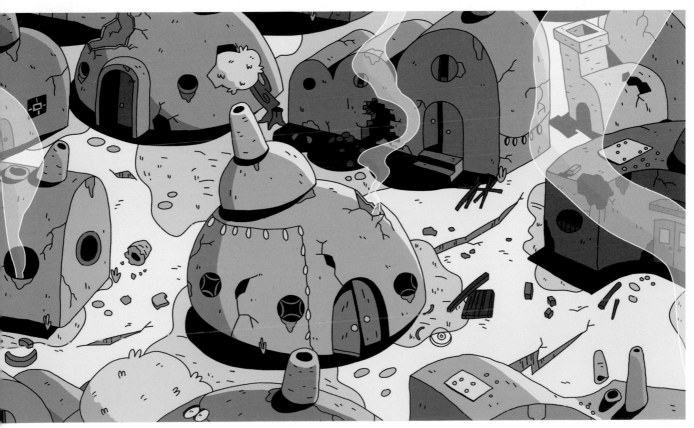

■上：泥師奶屋的概念圖。葉汪繪　■下：被破壞的泥人村內的概念圖。何歷繪

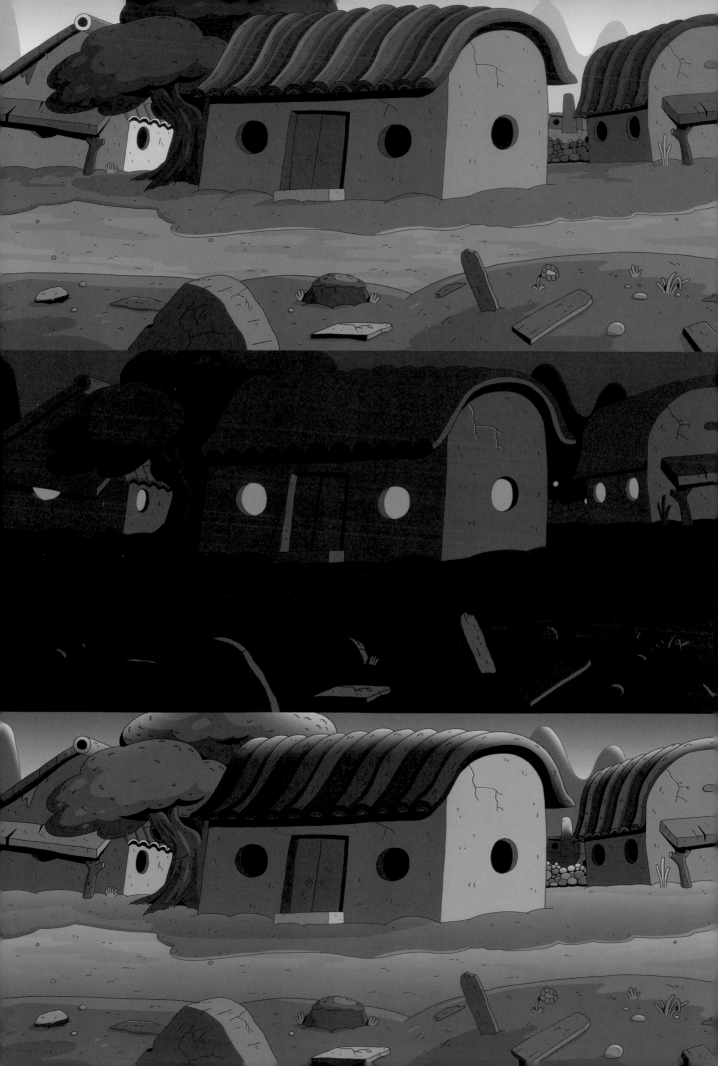

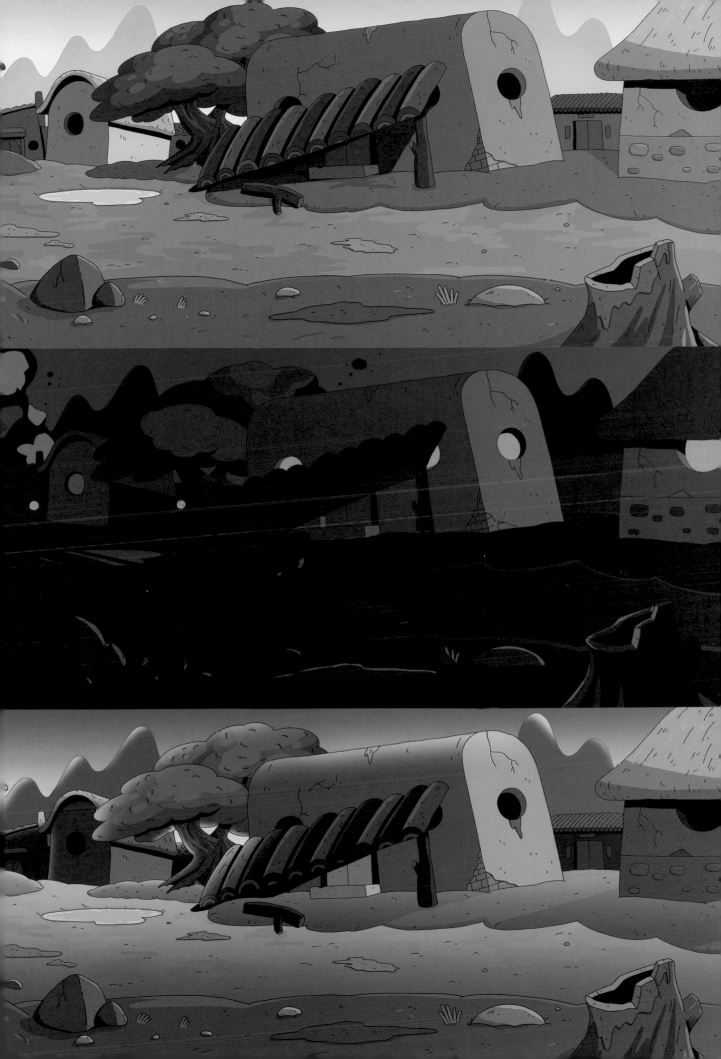

Tommy Ng @ Point Five Creations

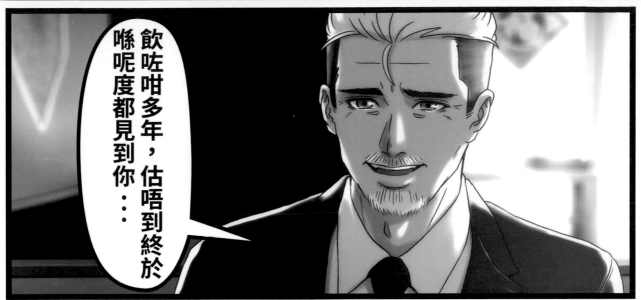

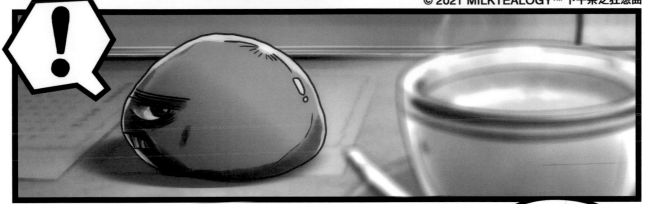

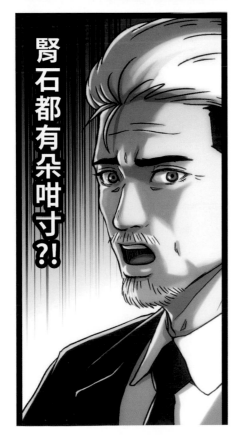

祝《山海歷險》大賣特賣呀！！！

Eric @ Morph Workshop

山海
歷險

Anna @ Morph Workshop

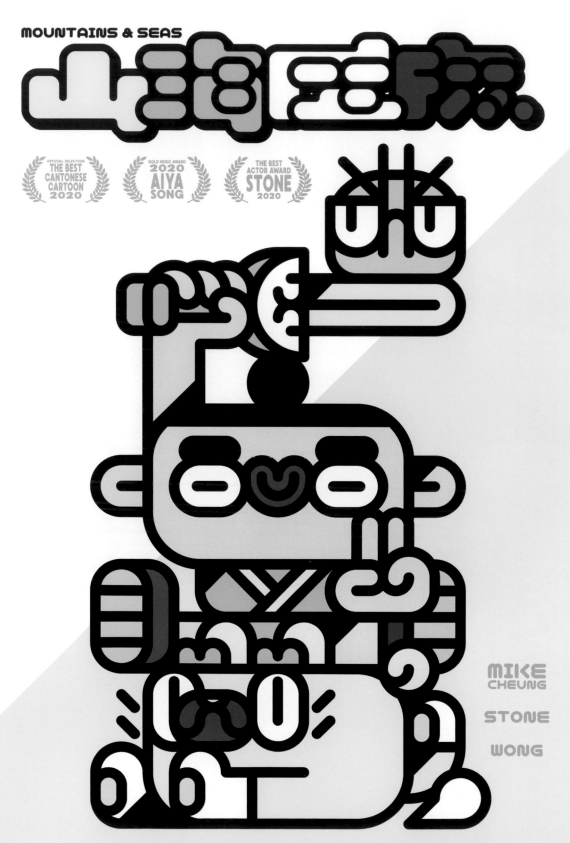

MOUNTAINS & SEAS

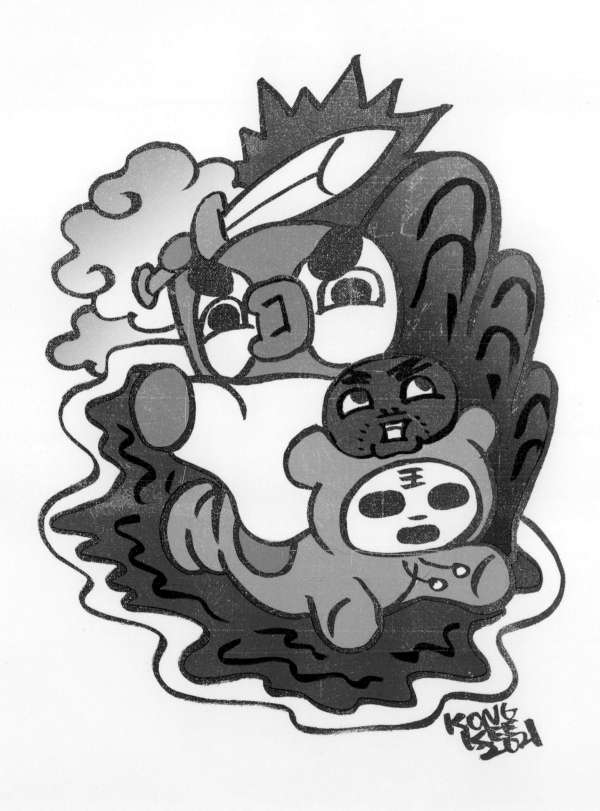

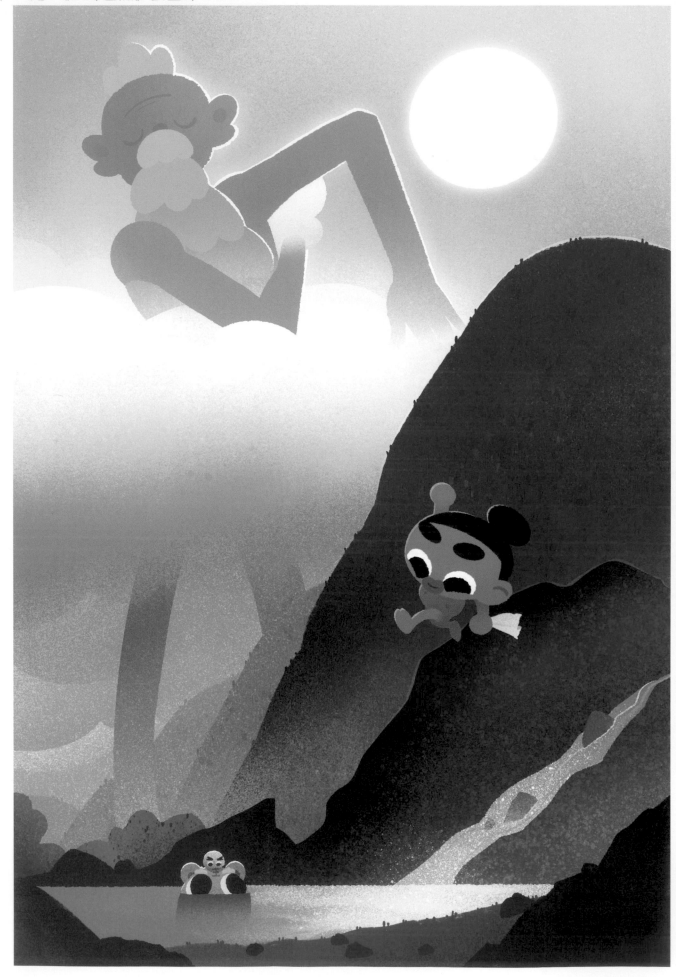

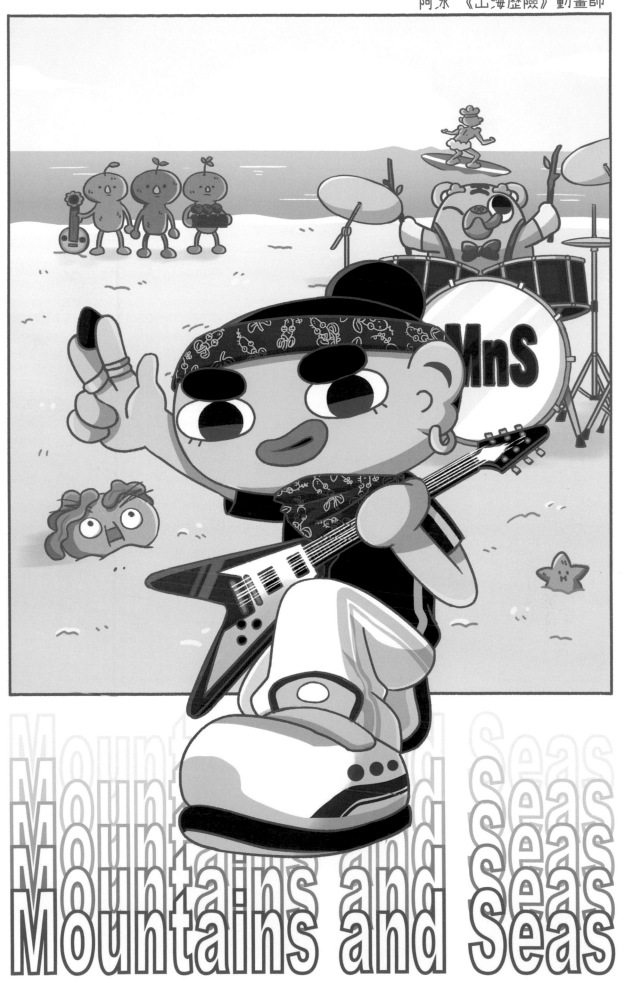

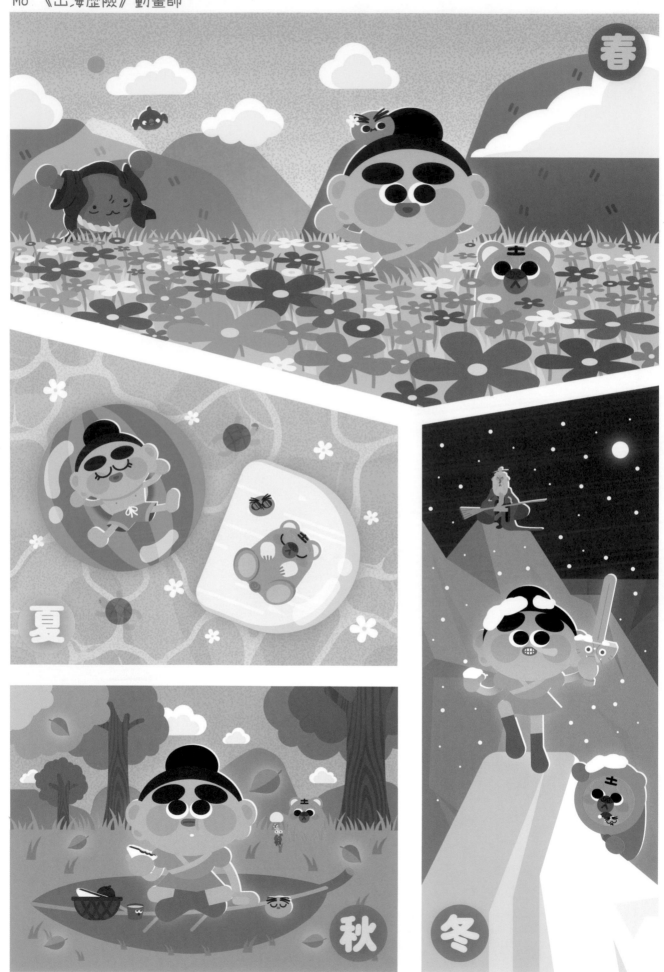

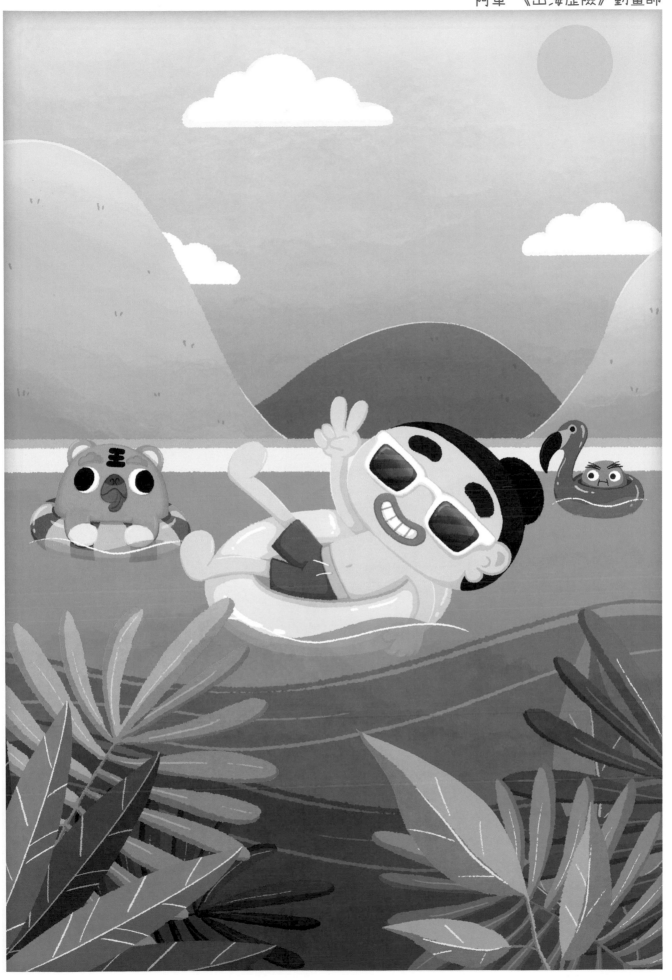

山海歷險

作者：何歷

策劃：Ivana Lai

漫畫分鏡：何歷、Tony Cheng、Agnes Ho

繪畫：何歷、木田東、葉汪、刀仔、Carmen Yu、Wing Chiu

感謝：江記、崔氏兄弟、Tommy Ng、Eric @ Morph、Anna @ Morph、

Oenpersan、阿車、阿冰、大嬸、Mo、黑豆、Agnes

MOUNTAINS AND SEAS

作者簡介

何歷

香港動畫導演，畢業於香港理工大學數碼媒體文學士。
動畫短片作品包括：《山海歷險-泥人村》、《觀照》
及《搭棚工人》。2011年和朋友一起創立動畫工作室
- intoxic studio。

nicboyhk

山海歷險
泥人村

作　　　者　何歷
責任編輯　吳愷媛

出　　　版　蜂鳥出版有限公司
地　　　址　香港中環鴨巴甸街 35 號元創方 B 座 H307 室
電　　　郵　hello@hummingpublishing.com
網　　　址　www.hummingpublishing.com
臉　　　書　www.facebook.com/humming.publishing/

發　　　行　泛華發行代理有限公司
印　　　刷　同興印製有限公司

初版一刷　2021 年 7 月
定　　　價　港幣 HK$98　新台幣 NT$490
國際書號　978-988-75053-3-4

蜂鳥出版
HUMMING PUBLISHING

在世界中哼唱，留下文字迴響。

hummingpublishing.com

Humming Publishing

humming.publishing

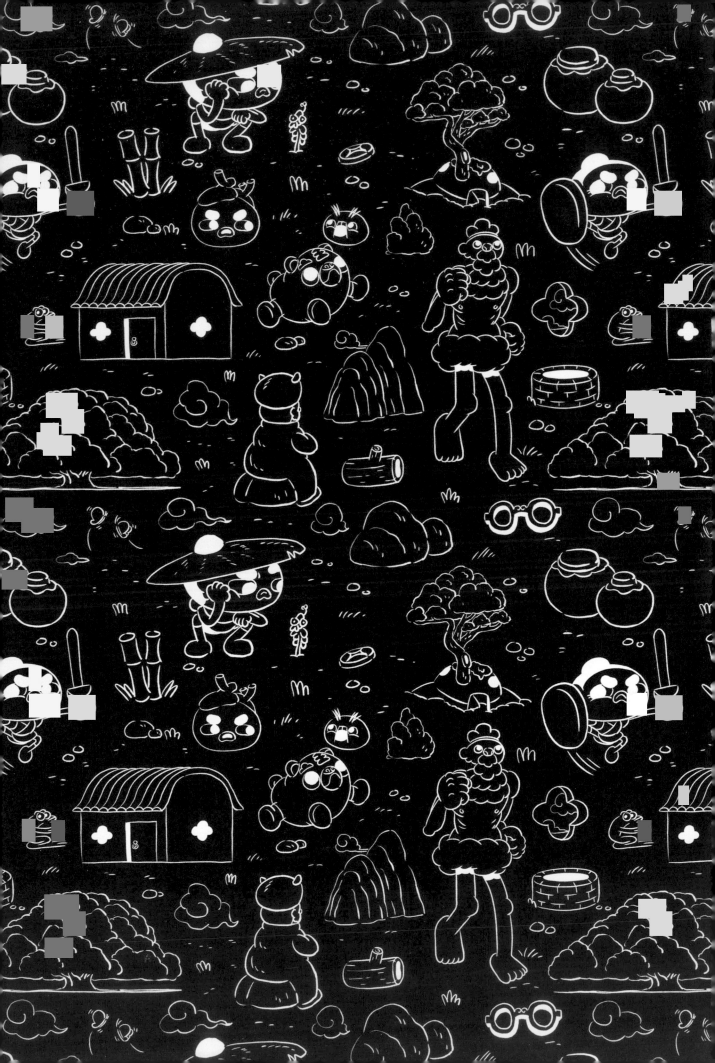